非物质文化遗产丛书

周　青

吴闻鑫　唐友莲　编著

中国轻工业出版社

总序

　　中国是一个统一的多民族国家，具有悠久的文明发展历史，积淀了十分丰富而又独特的优秀文化遗产。从现实情况看，民族文化传承存在着信息缺失、表现缺失、机制缺失等问题，民族文化传承是非常紧迫和重要的。这是政府的重要职责，更是教育的重要使命，职业教育应责无旁贷承担起这一使命，发挥职业教育在民族文化传承创新中的基础作用、服务作用和促进作用，才能最大限度地使民族文化得以保护与开发、传承与创新。民族文化传承与创新是促进中华文化发展的需要，是促进文化产业发展的需要。

　　民族文化传承与创新只有将科学与文化相结合，技术与艺术相结合，通过信息技术、数字技术、艺术手段并用，建设民族文化传承与创新教学资源库，解决资源与需求的突出问题，实现优质资源共享，才能促进传统文化继承发展，满足文化产业转型升级需要。国家级民族文化传承与创新专业教学资源库是自主学习平台，是教育教学平台，是推广应用平台，是保护、传承、创新和传播民族文化的重要载体。资源库的建设惠及民众，功在当代，利在千秋。

　　国家级民族文化传承与创新专业教学资源库之中国传统金属工艺与泥塑工艺美术子库项目历时两年。我们不忘初衷，恪守资源库建设承诺，南向彩云之南户撒刀之乡，西走甘肃临夏积石山县，从中原浚县泥咕咕到江苏无锡惠山泥人，以传承文化、传习技艺为己任，寻访我国金属工艺、泥塑两大类非物质文化遗存，足迹遍及20多个省市自治区采集、整理、加工40余种国家级非遗项目资源，圆满完成资源库建设任务。

　　本套丛书是在国家级民族文化传承与创新专业教学资源库建设成果基础上编写而成的，从国家级非物质文化遗产的传承实际和工艺特点出发，既注重传承脉络和访谈纪实，又关注文化内涵和社会影响，便于读者学习与研究。感谢政校企行各界人士对资源库建设的鼎力支持，感谢非物质文化遗产项目各级技艺大师的无私帮助。由于我们专业学术研究水平有限，不妥之处，敬请斧正。

<div align="right">刘正宏</div>

前言

　　自古以来，中国就有着丰富多彩的民间艺术文化，大吴泥塑作为其中一项代表性的传统艺术形式，承载着潮州博大精深的文化。《大吴泥塑》一书的编写旨在深入探究这一古老艺术的渊源与发展，弘扬中华民族的优秀传统文化，以期为后人传承和发展提供有益的借鉴与启迪。

　　本书主要围绕大吴泥塑的起源、历史、制作工艺、艺术特色以及相关传承人的介绍和作品展示展开。其内容丰富而详尽，力求从地理环境、文化背景、技艺特色等多个维度全面而深入地呈现大吴泥塑的魅力与内涵。

　　本书具有以下几个特点：一是将艺术与历史相结合，展现大吴泥塑在中国传统文化中的独特地位；二是在翔实介绍大吴泥塑的基础上，对其制作工艺、传承模式以及保护途径进行深入剖析，为读者提供全面的认识与理解；三是通过对传承人的访谈和作品展示，展现大吴泥塑艺术的时代传承与创新发展。

　　本书的编写依托国家级教学资源库的建设，得益于该平台丰富的教学资源，使我们得以深入探索大吴泥塑这一重要艺术形式的传承与发展。同时，我们的考察团队由北京电子科技职业学院艺术学院的周青老师带队，携手艺术学院的唐友莲、林倩倩等多名教师，多次前往潮州市，考察访问了大吴泥塑国家级传承人吴光让先生以及传人吴闻鑫先生，深入了解他们对这一古老艺术的传承与发展的独特见解与心得。这些实地考察为本书的编写提供了珍贵而丰富的原始资料和专业见解，为读者呈现了更为立体和真实的大吴泥塑艺术面貌。

　　本书是在周青、吴闻鑫和唐友莲等多位老师、传承人的共同努力下创作完成的，他们在艺术教育领域拥有丰富的教学经验和研究成果，在大吴泥塑艺术领域也有着深厚的造诣。他们的合作为本书的创作提供了多元化的视角和专业性的保障，使本书能够更加全面地呈现大吴泥塑这一独特而精湛的传统艺术形式。

　　在这里，我们衷心感谢所有为本书撰写和出版提供支持与帮助的各界人士和团体。希望本书能为读者提供一扇了解大吴泥塑艺术精髓的窗口，为读者呈现一个更加全面、权威的大吴泥塑艺术著作，并为传承与发展这一民族瑰宝贡献一份力量。

<div align="right">编者</div>

目录

1

大吴泥塑
产生的环境与传承脉络

泥塑是一种捏泥艺术，在潮州俗称"土安仔"。潮州市潮安区浮洋镇大吴村的大吴泥塑与天津泥人张泥塑、无锡惠山泥人并称中国三大泥塑。相传南宋末年，吴静山携眷自福建漳浦到大吴定居后，以塑造泥玩具为生，其技艺世代相传，逐渐发展，迄今已有近800年的历史。清光绪年间，大吴泥塑进入繁荣发展期，以吴潘强为代表的大吴泥塑艺人相继涌现，捏塑技艺日臻成熟。大吴泥贴塑技术独树一帜，有文身、武景、脸谱等流派，人物造型栩栩如生，品种丰富多彩，色彩鲜艳自然、清新典雅，艺术造诣之深令人叹为观止。

1.1 大吴泥塑的故乡——潮州

1.1.1 潮州的历史与风貌

潮州市位于广东省东部，地势北高南低，山区占全市陆地面积较多，群峰起伏，河流纵横。在唐代，潮州已发展成岭南大郡。至宋朝，潮州对外经济来往更加频繁，当时潮州笔架山窑是著名的瓷窑，其生产的瓷器曾销往东南亚一些国家，是当时中国陶瓷出口基地之一。明清时期，潮州盐业生产规模较大，为广东两大盐运中心之一。同时，潮糖（即潮州蔗糖）亦是大宗生意，几乎垄断国内市场。清末民国时期，潮州抽纱业异常兴旺，以外销为主。民国初期，改潮州府置潮州安抚使，隶属广东省，驻汕头。中华人民共和国成立后，设潮汕临时专署、粤东办事处、粤东行政公署，均驻潮州城。1955年9月，行署治所才迁往汕头。1956年设汕头地区专员公署[1]。

潮州是历史文化名城，有"海滨邹鲁""岭海名邦"之美誉。潮州富有特色的地方文化成型于秦汉、发展于唐宋、昌盛于明清、创新于现代，是中华民

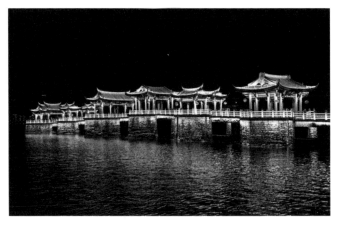

潮州广济桥

[1] 走进潮州. 城市名片：历史沿革[N/OL]. 潮州市人民政府网站，2017-09-06.

潮州古城牌坊街

族优秀传统文化的一个小分支。潮州深厚的文化积淀，独有的地域环境和繁荣的经济文化活动，特别是自唐宋以后与大吴泥塑关系密切的潮州陶瓷、木雕、刺绣，明初以前的南戏、明代潮剧的形成，以及多形式、多类型、多信仰的民俗文化及活动，这些客观条件为大吴泥塑的产生、发展和繁荣提供了经济、文化、技艺、题材、市场等方面的基础。

1.1.2　泥塑之村

大吴村，素称泥塑之乡，由大吴、肖畔林两个自然村组成，主村是大吴村，古称凤书陇，属潮州市潮安区浮洋镇。距镇政府三公里，位于潮汕公路东侧，东界龙湖镇银湖村，南与龙湖镇鹳巢乡接壤，西望金石镇古楼寨，西北为颜厝村，东北与龙湖镇后郭村为邻。大吴泥塑，是大吴村独有的手工艺术品，产量巨大，品种多样，技艺精湛，主要销往粤东、闽南一带的城乡和台湾、香港、澳门诸地，也出口东南亚各国，为大吴村带来极大的声誉和经济效益。

大吴村村景

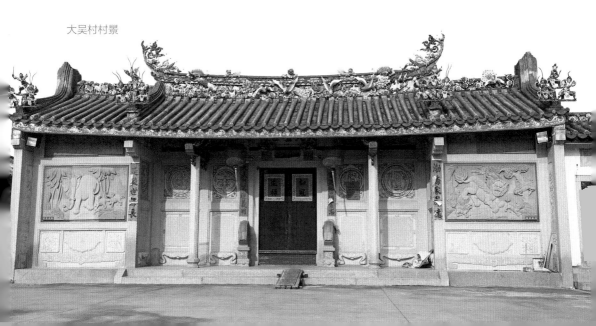

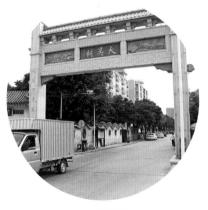

大吴村牌楼 大吴村宗祠内

　　大吴村还是著名的侨乡，据乡民介绍，其旅外人口约等于住村人口，即国内一个"大吴"，海外一个"大吴"。这对家乡的建设和大吴泥塑的传播，都起了很大的作用。大吴村已于2004年被广东省命名为"广东省民族民间艺术之乡（泥塑·贴塑之乡）"，潮州大吴泥塑则于2007年入选广东省级非物质文化遗产代表性项目名录，2008年入选国家级非物质文化遗产代表性项目名录。

1.2　大吴泥塑历史溯源

　　南宋末年，吴静山（字后泰）为避战乱，偕一家老幼由福建漳州府迁来潮州，定居凤书陇（今大吴村）（引自《大吴吴氏族谱》）。吴静山自幼随父于江浙经商，并学习泥塑技艺。但吴静山并没有在无锡、苏杭拜师学艺，只是曾目睹他人用泥捏制玩具的技艺。他在凤书陇定居后，发现村中有可塑的泥料，便以制作简单的泥塑玩具为生，首创"大斧批"泥塑人物。后由其长孙吴长洋继承此艺，并世代相传。

　　据《潮州市文物志》记载："潮州水东窑就是笔架山窑，也叫白瓷窑，俗称百窑村，生产年代是北宋。""笔架山窑出土的瓷物便有人物、动物、玩具等。""潮州市南关洪厝埔宋代窑址1954年出土的宋代的遗物主要有刻花碗……小狗。"据此可以看出，早在北宋时期潮州就已有艺人用瓷泥捏制人物和动物。

　　根据大吴村艺人世代口口相传，以及《大吴吴氏族谱》《浮洋镇志》《潮州市文物志》等方面的资料，可以推断大吴泥塑起源于南宋末年。至明朝中期，受地方民俗活动的影响，大吴泥塑得到初步发展。清朝，由于"吊灯"习俗及木偶戏的发展，加上民间游神赛会日盛，又促使泥塑木偶头像和泥塑人物的生产迅速发展。真正繁荣发展并形成特色是在清朝中叶至民国初期，这是大吴泥塑发展的鼎盛时期。"这段时间的生产规模、数量远远超过当时全国最出名的

江苏无锡惠山和天津'泥人张'"（广东民间工艺博物馆研究员罗雨林语）。我国台湾珍藏了这一时期各"字号"的泥塑人偶作品300余件。这一时期，大吴的泥塑作坊遍及全村，几乎家家有作坊，人人会泥塑，全村一千多人口，有400多人从事泥塑制作与生产，泥塑匠师有100多位，形成了产业化的规模和庞大的匠师队伍。其中重要代表人物首推吴潘强（1833—1902年），他在继承泥塑传统的基础上大胆创新，人物捏塑是其专长，用"贴塑"的技艺表现人物，他人莫及。同时期，吴盛合开创了浮花雕，吴财记擅长捏制衣袖袍带，在众多艺人的共同努力下，推、贴、塑、印等技艺得到发展，形成了很强的民族民间格调和独有的地方艺术特色。此时产品主要销往潮州府各县以及福建、香港、澳门等地，对外也出口越南、缅甸、泰国、马来西亚等国家。

民国时期至抗战前夕，大吴村又相继出现名艺人吴潮昌、吴亚才、吴来树、吴镇藩、吴金福、吴嘉鸿等。这个时期，澄海县隆都店市每年秋后都举办"民间传统工艺品展销会"，以大吴"土安仔"的销售量最多。抗日战争爆发后，泥塑作坊遭日寇破坏，不少艺人被迫改行，逃亡海外谋生，甚至有不少艺人失去了生命。抗战胜利后，泥塑艺人吴来树、吴亚树、吴德胜等百余人到枫溪瓷作坊塑制瓷像。中华人民共和国成立后，又有吴木舜等一大批泥塑艺人，应聘担任枫溪陶瓷美术研究所技术员，推动了枫溪人物瓷塑技艺的发展。

1958年，该村建起了颇具规模的"大吴泥塑工艺厂"（下文简称"工艺厂"），大吴泥塑进入新的兴旺时期，同时出现擅长贴塑古装戏剧人物的吴东河、吴来树、吴镇藩等艺人。1959年9月，人民公社体制调整，工艺厂为颜厝大队集体经营。1961年，工艺厂归大吴本村经营，但传统产品未尽恢复，除纱灯头外，其他泥塑产品销路欠佳。1966—1976年，泥塑工厂改行烧瓷器，传统泥塑产品再次濒于绝境。十一届三中全会后，泥塑才开始复苏。2004年，浮洋镇大吴村被广东省文化厅授予"广东省民族民间艺术之乡（泥塑·贴塑之乡）"称号。2008年，大吴泥塑被文化部列为第二批国家级非物质文化遗产。2009年6月，吴光让被文化部命名为国家级非物质文化遗产项目大吴泥塑代表性传承人。

1.3 大吴泥塑传承谱系

大吴村创村人为福建漳浦人吴静山，此人于南宋末年在大吴村定居后，以捏泥谋生，并代代相传。明朝中期，民间的游神赛会、婚嫁生子、元宵庙会等节庆活动，民众有购买"喜童"或"纱灯头"（即制成纱灯的人物头像）的民俗习惯。而这类民俗活动对塑造人型的需求，客观上促进了大吴泥塑的发展。到了清末，民间赛会更是频繁，民间戏班林立，当时潮州的潮剧戏班多达200余家，而铁枝木偶的需求也随之大增。大吴泥塑的发展在此时达到了顶峰。此时大吴村泥塑作坊林立，涌现出一大批出名的"字号"，如利合、财合、福

合、祥和、财记、裕合、喜记、荣记、金记、胜记、秀记等几十余家，现台湾珍藏着这些字号的大吴泥塑有二百余件。

曾有资料记载的大吴泥塑的相关字号有60多家，在近些年相关专家和部门的调查中，又增加至100多家。历史资料显示，在大吴泥塑的鼎盛时期，泥塑艺人（家庭）都有自己的字号，一般印在泥塑作品的后面或底部，既是一种商号的印记，实际上也是作者的署名。为了易于辨认以及防止流失，有的字号还被刻在泥模上。泥塑作品伴随着商业活动进入浮洋圩市安仔街后，相当一部分字号同时也被当作铺号（店号）使用。

大吴泥塑传承人吴闻鑫搜集整理出108个字号，能够追溯和确认创立者（作者）姓名的共31个。调查结果发现，大吴泥塑的字号（印记）起名具有一定的规律性，这些字号的名称也真实地反映了时代的变化。例如，大多数泥塑艺人取"合"字或"记"字作为自己的字号名，像"合"字号中的吴潘强之"强合"、吴增南之"增合"、吴金福之"福合"。"记"字号中如吴清荣之"荣记"、吴金德之"德记"、吴振名之"名记"，这类字号取名的特点是用作者自己姓名中的一个字与之组合而成。

潮州地区的商号取名通常用"X记"的形式，这一习俗也被沿用在经营泥塑制品的商铺上；而普遍使用"合"字作为字号（商号、铺号）却是潮州大吴泥塑的一个特有现象，甚至成了有别于其他地方、其他艺术品种的一个特点。究其原因，潮州当地方言有"合目"一词，即中意、满意的意思。当地泥塑艺人黄俊川与吴克佳先生曾不约而同地解释："合"乃合我心意，希望作品能符合购买人、馈赠者或受赠者的心意，取吉利、讨巧之意。有研究者在大吴调查访问时，请教吴东河先生关于"强合""福合"等字号出于何意，也得到类似的解释，说明可以为信。

吴东河虽然字号"绍合"，却与大部分艺人不同，直署其名"东河"，原因可能是作者的主要作品创作于20世纪50年代以后，这一时期虽已实行集体化、合作化生产，但大吴泥塑这一阶段仍处于个体生产状态（即业余制作），一直到成立大吴泥塑工艺厂后，仍有一部分泥塑艺人并没有入厂工作。他们在创作泥塑制品时，尽管没有采用老字号，但仍然将自己的印记刻在泥塑作品上。吴邦锐是与吴东河同时代的泥塑工艺师，他也未加入集体泥塑工艺厂，所以"立成"的字号应出自吴邦锐，而不是他的上一代。

关于字号的取名还有一种情况，部分大吴泥塑名家同时拥有两个甚至两个以上的字号，经过调查采访发现，大吴泥塑名家用这种方式区别自己的寻常之作和得意之作，是艺人们对自己作品的一种"记号"。他们为自己倾心得意之作，也即别人所认为的佳作特别做一种可识别的记号。比如吴正盛就有"盛合"和"盛记"两个字号（吴克佳认为"盛记"是吴潮盛字号），吴金福也有"福合""金记"两个字号，吴亚仁有"仁记""开合"两个字号。字号的差异寓意着泥塑艺人的优秀作品比寻常制作的成品在艺术上要高一个层次，因而价值

上也高出一个层级，可以卖出较高的价钱。比如之前提到的艺人吴金福，"福合"是他通常使用的字号，而标"金记"字号的则是他的得意之作。买家久而久之掌握了这一规律，购买泥塑产品时也可根据需要进行选择。以此类推，我们不难推测："潘记"和"强合"一样，都是吴潘强作品的字号；而"合合"和"式合"也应是同一家作者的两个字号。

20世纪80年代，由于当时政策已经允许私人办企业，大吴泥塑的继承者重新开始自立字号，如吴光让的"光合"、吴炳林的"炳记"、吴维清的"维合"和"清合"、吴闻鑫的"金合"和"钟记"等字号基本延续了"合"字和"记"字的取号传统。

大吴泥塑在艺术形式、技艺、题材等方面具有很强的承继性特点，尤其是那些有家庭传承谱系的更是如此，但对字号的延续和继承却并不如此，很多在艺术上有作为的泥塑名家大多并不沿用祖辈的字号，而另有自己的字号。例如，吴金福的父亲吴正财创办"财记"字号，其伯父吴正盛则有"盛合""盛记"字号，但吴金福没有继续使用其父辈创办的字号，他自己使用的是"福合""金记"两个字号。又如，吴宜兴的父亲吴立添（振续）创"添记"字号，其伯父吴振芳创"兴合"字号，他没有使用父亲的字号而是继承其伯父的字号，以"兴"名世。其中原因不得而知，也许是他自己的名字有个"兴"字，所以更偏爱"兴"记字号。关于大吴泥塑字号的发展和继承问题，究竟是何种原因造成这一特点，也许是泥塑工艺师的后人为了避讳没有沿用先人的字号，因传统上泥塑工艺师们大多以自己名中的字作字号。又或是在大吴以能自创声名远扬的新字号为荣，有成就的艺人不希望依赖自己的先辈而沿用旧的字号作招牌，久而久之，每一代泥塑艺人创办新字号成为小吴一种的定俗成的做法。这一特点的形成原因尚需进一步探讨。但凡事皆有例外，同为大吴泥塑艺人的吴晋南一支，并没有按照不断创办新字号的规律行事，据传三代同用"文合"字号，吴汉松一直将"文合"传承至今[1]。

大吴泥塑传承谱系[2]
吴以定谱系

代别	姓名	生卒年月	字号	文化程度	传承方式	学艺时间	备注
第一代	吴以定						
第二代	吴大芳				家庭传承		
第三代	吴潘强	1838—1902	强和		家庭传承	1845	潘记

[1][2] 陈向军，丘陶亮，等. 中国民间泥彩塑集成：大吴泥塑卷[M]. 西安：陕西师范大学出版总社，2018：85+87-89.

吴以裕谱系

代别	姓名	生卒年月	字号	文化程度	传承方式	学艺时间
第一代	吴以裕				家庭传承	
第二代	吴大发				家庭传承	
第三代	吴伯方				家庭传承	
第四代	吴仲佳				家庭传承	
第五代	吴满				家庭传承	
	吴瑞昌	1875—1943	瑞合		家庭传承	
	吴潮昌		合昌			
第六代	吴东河	1911—2002	绍合		家庭传承	1926
	吴来树	1917—1979	裕合	小学	家庭传承	
第七代	吴光让	1948—	光合	初中	家庭传承	1963
第八代	吴闻鑫	1974—	金合、钟记	大专	家庭传承	1989
	吴宏城	1975—		高中	家庭传承	1991

吴维清谱系

代别	姓名	生卒年月	字号	文化程度	传承方式	学艺时间
第一代	吴维清	1956	维合	高中	家传	1974—今
第二代	吴漫	1986	维合	大专	家传	1992—今

木偶头、纱灯头谱系[1]
吴大存传承谱系

代别	姓名	生卒年月	字号	文化程度	传承方式	学艺时间
第一代	吴大存				家庭传承	
第二代	吴伯涛				家庭传承	
第三代	吴锡禧		怀合		家庭传承	
	吴仲浩		怀合		家庭传承	

[1] 陈向军，丘陶亮，等. 中国民间泥彩塑集成：大吴泥塑卷[M]. 西安：陕西师范大学出版总社，2018：85+87-89.

续表

代别	姓名	生卒年月	字号	文化程度	传承方式	学艺时间
第四代	吴振芳	1905—1987	兴合		家庭传承	
	吴振续	1892—1973	添记		家庭传承	
第五代	吴宜兴	1937—	兴合	小学	家庭传承	1946
	吴连嗳	1932—1994		小学	家庭传承	1942
第六代	吴邴林	1968—	邴记	小学	家庭传承	1980

吴晋南传承谱系

代别	姓名	生卒年月	字号	文化程度	传承方式	学艺时间
第一代	吴晋南		文合		家庭传承	
第二代	吴传家	1920—1990	文合		家庭传承	
	吴传耀		耀合		家庭传承	
第三代	吴汉松	1952—	文合	高中	家庭传承	1980

2、

工艺特色

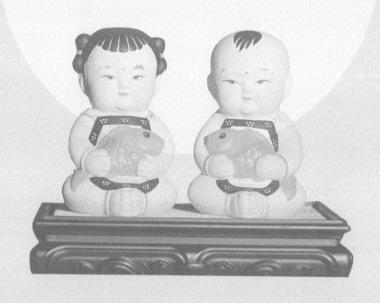

2.1 大吴泥塑与潮剧的渊源

2.1.1 潮剧

潮剧又称潮州戏、潮音戏、潮州白字戏，是用潮州方言演唱的一个古老的传统戏曲剧种。潮剧是潮州地区广大群众精神文化生活的一部分，为人们所喜爱，在民间精神生活中占有重要地位，同时也为大吴泥塑提供了丰富多彩的创作素材。潮剧在明朝形成后，流行于广东潮州、闽南等地，并随潮州人传播到世界各地，是中国对外最有影响的地方戏剧之一。潮剧历史悠久，也是中国最古老的地方剧种之一，为明代南戏五大声腔之一，时称潮腔、潮调、泉潮雅调，明朝嘉靖丙寅年（1566年）刊本《荔镜记》，是迄今所能见到的最早一个运用"泉潮腔"演唱的潮剧演出剧本。它于2006年被列入首批国家级非物质文化遗产保护名录。潮剧音乐属曲牌联套体，唱南北曲，声腔曲调优美，轻俏婉转，善于抒情。清代中叶以后，它又吸收板腔体音乐，更加灵活多姿。潮剧中有传统曲牌二百多支，乐曲一千多首，是研究中国戏曲声腔的重要资料。潮剧演唱用真声，唱念用古谱"二四谱"，韵味浓郁。潮剧的打击乐器均有定音，伴奏有复调和声之美，1950年后为许多兄弟剧种所仿效。

民间艺术是人们在生活实践中提炼出来的既纯朴又亲切的文化精粹，也是精神深层的文化积淀，它根植于生它养它的现实土壤，必然有其浓厚的、不可磨灭的地方民俗性。大吴泥塑也毫不例外地被打上潮州文化特色的烙印。艺人们用泥土浓缩了民众所喜好的戏剧人物题材，用静止的方式表现地方戏曲场面。大吴泥塑在吸取地方戏曲艺术的基础上，形成了比较完整、独特的地方艺术风格。

2.1.2 潮剧角色

戏剧人物分为生、旦、净、丑四大类，角色已被定性，具有一定的象征性，故作为借鉴潮剧原型的大吴泥塑艺术，毫无疑义地吸取了潮剧人物类型性，成为和地方戏剧有紧密联系的艺术产物。

●生

"生"是男性角色的统称，扮演老年人物叫老生，如《海瑞打严嵩》中的海瑞。扮演青年（不挂胡须）的叫小生，按人物的身份、性格和技艺特点，又分为文生、武生和花生，如吴光让所作大吴泥塑作品《西厢记》中的张生就是文生。

●旦

"旦"是女性角色的统称，分为青衣、闺门旦、衫裙旦、彩罗衣旦、乌毛、白毛、武旦七种。如《扫窗会》的王金真、《井边会》的李三娘属于青衣；《荔镜记》的黄五娘、《告亲夫》的文淑贞属于闺门旦；《金花女》的金花、《香

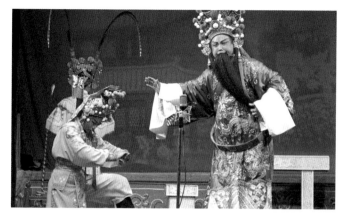

罗帕》的蕊芝属于衫裙旦；《苏六娘》的桃花属于彩罗衣旦；《杨令婆辩本》的杨令婆、《穆桂英》的桂英、《打花鼓》的花鼓女属于武旦。

　　●净

　　"净"称为花脸，潮剧称为乌面，有文武之分，文乌面如包拯、严世藩；武乌面如张飞、鲁智深。

　　●丑

　　"丑"则扮演喜剧角色，共分为十类：官袍丑，如《南山会》的驿函；项衫丑，如《闹钗》的胡琏；踢鞋丑，如《刺宋翼》的万家春；武丑，如《宿店》的时迁；女丑，如《苏六娘》的乳娘；裘头丑，如《李唔直撬水鸡》的李唔直；佬依丑，如《杨子良讨亲》的杨子良；长衫丑，如《周不错》中的周不错；老丑，如《桃花过渡》的渡伯；小丑，如《柴房会》的店小二。

　　作为一种民间艺术，从表演上来看，潮剧的角色行当中以生、旦、丑最具地方特色。生旦戏《扫窗会》被誉为中国戏曲以歌舞演故事的典型代表；项衫丑的扇子功蜚声南北，为世所称；老丑戏《柴房会》中，丑角的溜梯功为潮剧所独有，在戏曲界享有盛誉。

2.1.3　大吴泥塑和潮剧的关系

　　大吴泥塑和潮剧题材密切相关的作品，在人物的扮相、角色和身形动态等外在形式上必然能够充分反映潮剧的艺术特点，而作品表达的精神特质也完全与潮剧高度一致。

　　大吴泥塑的人物造型基础来源于潮剧，在传统的潮剧中，人物角色具有鲜明的类型化特征，包括个性化的夸张、行当化的归类、意象性的处理与综合呈现出的图案化特点，都是大吴泥塑创作取材的参考依据。人们可以透过其生动

形象的造型特征，更加直观地掌握角色性格，了解泥塑工艺所表达的主题，并得以领略其精神内涵及其代表的传统价值观。

传统戏曲的角色造型都具有一定规则，潮剧亦然。大吴泥塑也遵循其原则，根据剧中人物的性别、年龄、身份、性格划分生、旦、净、丑四种类型的角色。生、旦俊扮，净、丑勾脸，这是基本的人物角色化妆分类。

"压泥成片，揭片成衣"的技法是大吴泥塑的最大特征，泥塑人物丰富多彩的服饰均以大吴特有的贴塑技法表现，其来源则是潮剧的戏服、盔帽、靴鞋、髯口等造型元素，通过特定的组合，充分表现男女老少、富贵贫贱、忠奸善恶等角色特征。

潮剧中的衣着装饰色彩艳丽，缤纷多姿，为大吴泥塑提供了丰富多彩的服饰素材。根据大吴泥贴塑作品和潮剧人物分析，其服饰类型可以归为三类。

● 蟒袍官衣

因袍上绣有蟒纹而得名，是官员的礼服。蟒袍制作主要以大缎为主材料。蟒袍的纹样图案有团龙、行龙、大龙三种。蟒袍制作选择色彩以纯色为主，将颜色分为"上五色"和"下五色"。除皇帝穿黄色外，臣僚穿其他各色，红蟒较为贵重；性格豪放粗犷者，多着黑色或蓝色蟒袍；较年轻的角色，着白或粉红款式。

● 戎装靠甲

"靠"，即铠甲，靠是武将的戎装，从实际军服的护盔胄甲演变而来，并转化为武将角色的戏服，又分男靠、女靠和改良靠三种。

● 帔褶坎裙

这是一般社会人士所穿的服饰，服饰外衣称为"帔"，又名披风。"帔"也是皇帝、文官的便服，士绅的常服，分男帔、女帔。"裙"一般指腰裙。穿在身上的无袖上衣，称为"坎肩"。褶子用途最广，是指由大领、大襟、大袖构成的服饰，文武、贵贱、男女、老少均可穿。

在潮剧中，人物角色按不同行当，表演时对身段姿势各有不同的要求：一是"花旦要会射目箭，小生要会挚白扇，乌衫要会目汁滴，乌面要会拉架势（潮语）"；二是"花旦平肚脐，小生平胸前，老生平下颔，乌面平目眉，老丑胡乱来（潮语）"。这两个在潮剧中被归纳的简单口诀，概括了人物动作的基本规则。大吴泥塑在塑造潮剧人物时除了角色、扮相、服饰外，关于不同人物的身段姿势刻画，也是泥塑工艺的主要特征。第一句是指花旦（少女）要会挤眉弄眼，引人目光；小生须文质彬彬，通过扇子的执、开、摺，展现文人墨客的风范气度；而乌衫在剧中由于是苦命人，必须感人肺腑，牵动观众；至于乌面（净）属于粗犷人物，举止要大开大合，幅度要大。第二句是不同角色摆手的准则，以表现人物的性格。花旦要娇羞矜持，所以双手伸出多置于腹部位置；小生知书达礼，举手高度不超过腹的位置；老生年有所长，手势以理胡须为起始；而乌面则可举到眉；至于丑角，无此限制，自由发挥。

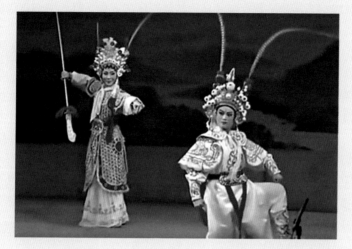

潮剧《三请樊梨花》剧照

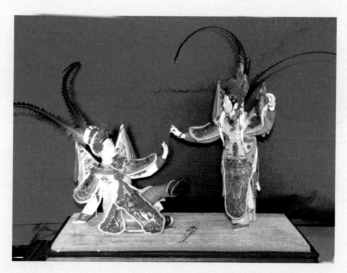

大吴泥塑《三请樊梨花》

大吴泥塑之所以能够成为国家级非物质文化遗产，得益于潮剧的艺术形式、潮剧人物类型、特有的肢体语言等；潮剧大大丰富了大吴泥塑的表现形式，为泥塑创作人物提供了造型准则，在现有的大量丰富多彩的大吴泥塑作品中，不难看出其人物的表现形式是以传统潮剧的人物造型为参考和借鉴。

2.2　大吴泥塑的创作题材

大吴泥塑经历了数百年的生存和发展，不同时代生活的培育，地域文化的不断发展和各代艺人的苦心经营，形成了独特的艺术风貌。大型泥塑多是艺人为寺庙、道观、乡间神庙所做的佛、道、神像，以及被神化了的、民众景仰的历史人物。人们平时所说的大吴泥塑，基本上专指艺术陈设泥塑，是一种案几上的陈设和观赏的艺术品，故它大体尺寸不大，体积也不庞大，既便于摆放、移动，也便于收藏。就目前能见到的自清中晚期到现代的大吴泥塑作品来看，它的题材主要取自戏曲故事、民间故事和传说（包括神话传说）、历史演义与现实生活等。综上，大吴泥塑的题材主要可分为以下五类。

2.2.1　以戏曲故事为题材的泥塑

这类题材的泥塑作品从人物表情到衣服褶裥作精致的描绘，再现了戏剧演出的典型场景，突出戏剧人物的瞬间神态，造型生动，色彩艳丽悦目，装饰精美，历久不衰。这一艺术形式的发展与潮剧关系密切。从历史上看，明代前期，潮剧逐步成为一种地方剧种，因语言的关系，它在潮州地区的传播无疑有着广泛的群众基础，各种类型的乡村瓦舍口和游神赛会活动频繁举办，且都在村中开阔平坦的地方演戏，搭个简单的棚子当戏台，观众就在泥土地上或坐着或站着看戏，潮州称之为"塗脚戏"，也就是我们今天所称的"广场戏"。因潮州当时经济发展水平较高，周边粤、闽、赣的商贾都到此贸易，经济的发展也带来了文化繁荣。明清时期，不但有众多潮州戏（潮剧）、皮影戏和木偶戏班的演出，还有被潮州人称作"外江戏班"的涌入。"外江戏"是潮州人对现在汉剧的称呼，潮州至今还保存一处建于清代的"外江梨园公所"的院落，是市级文物保护单位。外江戏班组建公所，这在当时并非几帮的力量所能及，足见当时此剧种在潮州也很流行。直至20世纪50年代以后，潮安县仍有汉剧团，是由数个汉剧戏班的整合，走集体化道路了。汉剧团直到20世纪70年代才解散，人员有的分流有的并入潮剧团。各种戏班都有自己的演出剧目，在当时文化活动相对贫乏的乡村，节日演戏对乡民无疑是一次次文化享受。除了亲戚相邀过乡看戏外，不少乡民甚至连夜走几里甚至十几里的路，一乡一村地追着看戏。这些戏班的演出，为大吴的泥塑艺人提供了更

多的剧目（戏曲）观赏、人物形象把握的机会，提供了丰富的创作素材，触发了他们的创作灵感，激发了他们的创作热情。这些根据戏曲内容创作出来的泥塑，又是民众所喜闻乐见的故事和人物，他们据此又可回味、演绎出原先的戏曲内容来。这就是戏曲题材的作品备受欢迎而大量创作、历久不衰的原因。

2.2.2　以演义、传奇、神话和民间故事为题材的泥塑

中国各地有着不同的民间风俗，流传着很多动人的传说故事，潮州当地也流传着各种演义、传奇、神话和民间故事，这些题材构成了泥塑艺术的精神内核。以往大吴泥塑艺人的文化水平大多不高，甚至不识字，乡间闲谈、埕头的"讲古"是他们了解古代演义、传奇、神话和民间故事等知识的主要渠道，然后按照自己的意会进行创作。现存清至民国时期的这类泥塑作品实物有《宋江杀惜》（"财记"）、《武松打店》（"列记"）、《武松审嫂》（佚名）、《醉打山门》（"列记"）等。这些作品都取材于古代文学名著。实际上，以《水浒传》为题材的戏曲在我国其他戏剧中非常之多，但潮剧却鲜有以此为题材的曲目，主要原因：一是当时潮剧虽文戏武戏兼而有之，但潮剧并不擅长表现武戏，潮剧的"开打"只是有的场次剧情所需，但其激烈程度（表演程式）实在不能与京剧等剧种相提并论，至今仍然如是；二是这类题材的泥塑人物并没有依照戏剧中戏装的方式表现，很明显是根据作者的想象而创作刻画。因此这类题材的泥塑作品将它们归类为小说（演义）而非戏曲故事更加合理。例如《武松打店》（特别是其中的武松）、《醉打山门》（其中脱光上身，将上衣缠在腰上，拦阻喝醉了酒、提着空酒缸要进山门的鲁智深的小和尚）表现得特别明显，完全是作者以对民间故事的意会而创作。此外还有根据潮州民间故事创作的《三娘挑经》（佚名），这一故事的内容早已失传，"挑经"一节后被重编，作为办丧事时劝人行善的咏唱。后来，吴东河又据此故事塑了另一屏作品。实际上，有很多戏曲作品本身就是取材于当地的民间故事，比如《李唔直掠水鸡》等原本就是流传在民间的故事，后来才被改编成戏剧，所以此类作品被归类为演义、传奇、神话和民间故事也皆因此理。

2.2.3　以佛、道为题材的泥塑

民间泥塑的用途除了观赏，还有祈子延寿、纳福招财、驱邪避灾等重要用途，因此佛、道题材的泥塑也曾是大吴泥塑的重要一类，有的还因需求量大而批量生产。20世纪80年代，曾有研究人员在调查采访中发现将泥塑作品整个制成陶模的情况，比如大吴泥塑艺人吴潘强《弥勒佛》作品的陶模，就是

为了批量生产和方便随时使用。大吴泥塑中的佛、道泥塑有三种功能：一为供信众供养膜拜；二为镇宅驱邪；三为案头陈设，既供观赏，又图个吉利。有一件私人收藏的吴潘强所做《布袋和尚》泥塑，他在作品后面特地刻上"光绪壬午年仲秋之月，强合造吉"便是证明。光绪壬午年即光绪八年，公元1882年。这是目前见到的有具体年号的吴潘强的重要作品之一。除此之外，目前能见到清末至民国时期佛、道一类泥塑作品还有《钟馗镇妖》（"强合"）、《三星高照》或称《福禄寿》（"扬合"）、《三星高照》（"发合"）、《骑鹤仙人》（"发合"）等。现代的有吴东河的《八仙过海》，这是人物较多的一出灯屏。佛、道题材的泥塑作品后来因竞争不过瓷塑作品而逐渐减少。大吴村坚持制作佛、道人物的有吴光让等人。吴光让曾参与或承塑潮州、揭阳、汕头所属若干县的佛寺塑像，也做艺术陈设类的泥塑，主要作品有《罗汉》（系列）、《济公》等。

《布袋和尚》
作者　吴潘强

2.2.4　以现实生活为题材的泥塑

大吴泥塑艺人还在长期的生活实践中抓取当地人在生活中的动感瞬间，创作出一批反映时代现实题材的作品。这是他们观察、切入时代生活的结果，表现真实，震撼人心，无论思想和艺术都达到很高的水平，有的堪称传世杰作。如《索债》《调停》（"猷合"）、《乞丐》（佚名）、《花鼓》《看书》（"强合"）、《闲人》（"强合"，有吴德祥仿作存世）、《卖艺》（"发合"）、《时装人物》（"秀记"）等。20世纪50年代以后创作的有《夫妻扛石》（吴木舜）、《打花鼓》（吴东河）、《角力》（吴炳廷）、《日本广告丹丽丝》（吴炳廷）、《花鼓舞》（吴光让）、《农夫耕田》（吴坤荣）、《夫妻推磨》（吴维清）等。这些作品传神地表现出老百姓历尽艰辛后的满足和希望，让人仿佛听到了他们的话语，感受到了他们的欢乐。

2.2.5　童玩类泥塑

泥塑玩具是中国民间历史最悠久、流传最广泛的一种手工艺术形式，表现了人民群众的喜怒哀乐和日常生活，具有鲜明的地域特征和浓郁的乡土气息。从浙江余姚河姆渡遗址和湖北京山遗址等新石器时代遗址中，分别出土了陶塑的小人、小猪、小狗、小鸡、小鸟等。泥塑为陶塑之先。因此，研究者普遍认为，我国的泥塑玩具出现的历史，至少可以追溯到距今六七千年前。这些东西从侧面反映了史前人类的泥塑技艺、审美意识与情趣。应该说，这些泥玩具在原始时代是单个体随意塑制的，其题材也是可以感知的人或动物，发展到后来，才引入了一些传说之物（如龙、麒麟等）。由于它们所要娱乐的对象是儿童，所以，又把这种小件的泥塑称为童玩，即儿童泥玩具或泥玩。

泥塑玩具，也称"泥货"，人型的则叫"土偶儿"，也叫"土宜"。宋代，随着社会的繁荣和商品经济的进一步发展，人口的增加，泥货的生产和流通开始进入繁荣期。不但制作泥货的作坊增多，而且流通方式也多种多样，不仅有固定销售的店面，还有专门摆卖的摊点和流动的货担。当时最流行的时尚泥塑玩具是"磨喝乐"（系梵文音译），也叫"摩罗"，与现代的芭比娃娃相似，孩子可给玩偶穿戴不同的服装，而且孩子还喜欢模仿玩具的动作造型。南宋晚期及之后一段时间，正是大吴泥塑的初创期。任何艺术品种的发展，都是从幼稚走向成熟，从简单走向多元，明清时，泥塑玩具更多，至今不衰。

泥玩曾经也是大吴泥塑的大宗产品之一。大吴泥塑和我国其他地方的泥塑

发展类似，都是以泥玩开始而逐渐走向以几案陈设艺术品为主的发展过程。当艺人通过制作泥玩而逐渐掌握了泥塑生产技艺，便慢慢转向制作难度更高的泥塑艺术品。由于民众的生活需要泥玩一类的东西，有些未能转入艺术品创作的家庭，则继续生产童玩一类的泥塑，因为它仍有广阔的市场。这也就是泥玩一类的产品在大吴仍有生产的原因。

《喜童》

作者 吴光让

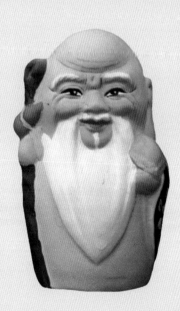

《福禄寿》
作者　吴光让

2.3 大吴泥塑的创作形式及分类

中国工艺美术的优秀传统之一，就是形式和内容的互相制约、平衡。内容和形式是不可分离的统一体的两个方面，内容是有形式的内容，形式是有内容的形式。艺术作品的内容与形式是对立统一、相互包容、相互转换的关系，两者都以对方的存在而存在。纵观各地的民间工艺美术，我们不难发现：无论哪一个工艺美术门类，哪一个工艺品种，也不管它们由什么材料、工具和设施制作，都有一个重要的共性，就是它们在造型规律上都具有各自的严格的程式。这种程式形成了一种必然的规定，成为程式化的符号，即艺术造型及语言。它们又约定俗成地为某一创作群体所接受和公认，并且世代传承下来，甚至还影响了其受众。同一工艺品种在不同地域有不同的程式，这就形成了地方特色，而同一地域同一工艺品种中，不同形式及分类的艺人在遵从共性的前提下于创作中又有各自擅长的表现对象和手法，于是又形成了不同的风格。这正体现了我国民间艺术深厚的历史积淀和丰富性。大吴泥塑在长期的创作实践中，也形成了有别于其他地方泥塑的程式，而这种程式影响了它的分类。按照大吴泥塑老艺人承传下来的说法，大吴泥塑可分为两大门类：第一大类称"灯屏"；第二大类称"灯脚"。

灯屏，也叫安仔屏，是大吴对安仔戏出的称呼。它不仅是指泥塑，而是泥塑和背景结合而成。后来，没有设置背景的泥塑戏出，也叫灯屏。灯脚的人物只是简单的雕塑，一般形象少，也极少有动作刻画，身段线条简单，不事雕刻，有的甚至用泥模压造，不加贴塑等。顾名思义，灯脚是较为中低档的产品，主要包括一些人物和童玩，彩绘也极简单，衣服基本用色块，不加或极少有花边装饰。这类作品往往是应时之作，有的被寄贴于稿末制作的大龙香等物之上，作为装饰，点缀喜庆气氛。还有一些直接作为童玩，类似陕西鱼化寨的"泥叫叫"中的人物。

从工艺水平和特点上看，灯屏最能体现大吴泥塑艺术的成就。灯屏这一大门类是一种艺术陈设性的泥塑，一般以潮剧为主的戏曲故事、民间故事传说、传奇演义为题材，主要取其中的某一场景或情节加以刻画，把人物刹那间的动作和神态"定格"，用以表达整屏灯屏的内容和作者的创作意想。人物中有名贤文士、仕女名媛、英雄豪杰、忠臣权奸、凡夫村姑，也有佛道人物等，作品一般选取民众较熟悉的和喜闻乐见的题材，反映对英雄行为的赞扬歌颂，对下层百姓、弱势群体的同情，对封建礼教的嘲讽、对纯洁爱情的赞美，以及对强横霸道奸诈邪恶者的抨击和鞭笞，基本上是取材于当地的相关题材，反映劳动人民现实生活的作品。总之，这类泥塑的主题以扬善去恶为中心，弘扬正气，展现的是人民群众对美好生活的追求和愿望。具体到大吴泥塑的灯屏又按不同表现程式具体划分。

以工艺和内容分，有5个门类：大斧批、文身、文寸；木偶头、纱灯头、

脸谱；肖像；宗教类的神佛像；杂锦，也就是动物等儿童玩具。

以内容和人物分，有"大斧批""灯屏""文身""文寸"四个门类，这也是大吴泥塑有别于其他地方泥塑的特点之一。早期的大吴泥塑造型脱胎于戏曲故事，因而人物设置有文景、武景、臣景等诸多类别。这种复杂的又约定俗成的叫法和创作程式与要求，反映了大吴泥塑种类的丰富多彩。大斧批是一种较古老的、规格独特的泥塑，已失传几十年。每身大小约40厘米，大多由模具制成，价格并不高。灯屏塑造人物较多，捏塑时间长，场面较宏大。约40厘米的泥塑，对于案头陈设类泥塑来说，已是一种较高的作品了。臣景是以戏剧或故事中文武官员为塑造对象的灯屏，臣景人物身高一般在23～30厘米，即使一两个人物也要分"文身"和"武景"，相当于京剧中的生旦净末丑。它可以是纯刻画文臣的场面，如吴东河的《海瑞打严嵩》等；又可以表现纯武臣的场面，如"欣合""取合"的《下河东》（虽然赵匡胤已当了皇帝，但其表现的动作仍是武人神态），"发合"的《关公辞曹》等；也可以是一文臣一武臣或以文臣为主的几人，如"胜记"的《摘印》等。

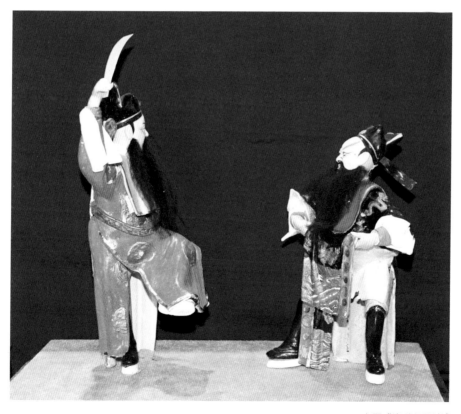

文景《海瑞打严嵩》

塑造戏剧或演义故事中人物武打（打斗）场面的灯屏称武景，主要有武生、武旦、老生、净，有时还会出现丑角。武景的尺寸一般与臣景相近，根据情节有时出现道具（如骑马，或武生一脚站在椅上一脚蹬在桌上），具体雕塑尺寸略高，但人物仍按此尺寸。这类作品有吴潘强的《张飞打督邮》、"列记"的《武松打店》、"福合"的《霸王别姬》、"元合"的《薛丁山与樊梨花》、"发合"的《过五关》、"列记"的《醉打山门》、吴来树的《刘金定杀四门》、吴木舜的《黄忠与夏侯渊比武》《薛仁贵、程咬金与徐懋功》《李世民、薛仁贵与盖苏文》、吴炳廷的《张飞战马超》、吴光让的《王伯当大战程咬金》、吴维清的《三打王英》，等等。

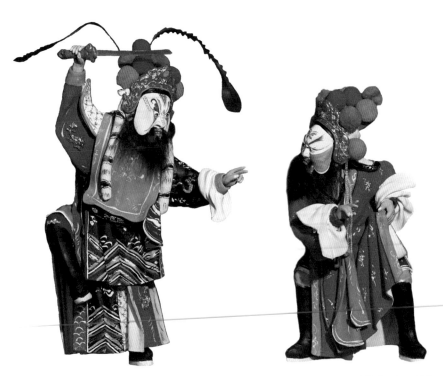

武景《三打王英》
作者　吴维清　吴漫

塑造戏剧中的小生、老生、花旦、老旦、文丑等角色和现实生活中人物为对象的一类泥塑称文身，一般人物身高也在23厘米左右，如"瑞合""昌记"等的《西游记》，"兴合"的《回窑》（《彩楼记》一折），"潘合"的《苏三起解》，"增合"的《伯喈认妻》，"发合""照合"的《王茂生进酒》等。取自本地题材的有"二合""财记"、吴东河、吴来树的《陈三五娘》，"财记"的《桃花过渡》，"胜合"的《李唔直掠水鸡》，吴宏城的《荔镜记》等。还有部分则是取材于现实生活，如吴潘强的《花鼓》《看书》，"发合"的《卖艺》等，还有吴木舜的《扛石》、吴炳廷的《角力》、吴维清的《推磨》等。比较特殊的一种如吴木舜的《孟丽君下棋》，有文武小生各一，都穿着朝服，也没"开打"场景，表现闲情逸致的文雅动作。

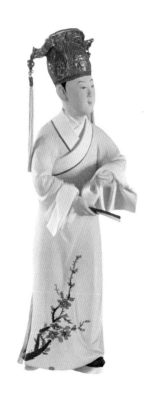
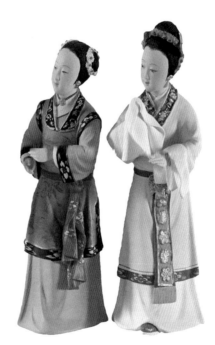

文身《荔镜记-花灯》
作者　吴宏城

文寸是一种尺寸比臣景等前三类更小一些的泥塑品。文寸比文身小，但工艺一样，都是精工细作的泥塑；文身、文寸是作为生子"吊丁"时陈放于庙宇神前的精工泥塑，喜童等杂锦则是婚娶生子赠送亲朋的礼品。

大吴泥塑把人物肖像和脸谱归于灯屏之列。人物肖像泥塑，又叫"捏像"，即一般工艺论著中所说的塑真，多以真人为形象进行雕塑，有较高的艺术性。文寸和文身技法基本相同，但大小只有文身的一半，身高为10～20厘米，因精细小巧而制作难度更大，虽曾风靡一时但失传至今已近百年。清朝同治、光绪年间，那时候文寸和文身一样都经历过鼎盛的发展时期，大吴村几乎家家户户都会做文寸、文身。文寸初期和文身一样精细，但由于文寸体积较小，卖不出文身的价钱，后来的文寸就越来越粗糙，并逐渐消亡了。偶然的机会，大吴泥塑传承人吴宏城得知一位朋友家中珍藏有儿尊大吴文寸，立即前往观看。由于年代久远，几尊文寸只能看出是戏剧题材的作品，却看不出完整的面貌，不过衣服褶皱、人物神态的精致让吴宏城深受启发，开始琢磨创作一组文寸作品。村里早已没人从事文寸的创作，吴宏城也只学习了文身的创作，如何创作文寸还得从头开始研究。他尝试完成作品《西湖借伞》，作品问世后让不少业内人士眼前一亮。他创作的这组文寸作品得到了一些同行前辈的肯定，也给了他继续创作的信心。

脸谱类多是以戏剧角色为对象进行的再创作，只塑立体头像和半边头像，主要有"直头""新木偶头"和"纱灯头"三种。说到木偶头，在潮州当地除了潮剧还有一种戏剧形式——铁枝木偶戏，也是乡间节日的一种娱乐项目。潮州铁枝木偶戏具有浓郁的乡土气息、独特的表演技艺和优美的音乐唱腔三大特点，因剧目、唱腔与潮剧相同，其表演也有戏曲的特点，故也称为"微型潮剧"。铁枝木偶与大吴泥塑有割不断的渊源，因为他们用来表演的木偶头像就是大吴的泥塑脸谱作品。清朝末年，潮州纸影戏在形式上从影现发展成为形现，圆身木偶取代了白竹纸影，而且民间纸影班林立，一定程度上促进了大吴泥塑的生产发展。现在，大吴的泥塑脸谱品种繁多，仅戏剧脸谱就有120多种。木偶头和纱灯头是木偶戏和人物纱灯最主要的部件。在人偶身上安上偶头，穿上衣服配以冠履，则成为完整的"泥头绢衣"艺术品。木偶戏采用的偶头脸谱，一般在3～7厘米，20世纪40～60年代的源香（50年代后称新源香）木偶团因偶身加长故而将偶头也相应加长到8.3厘米以上（不含冠帽）。此种偶头也被用于悬挂式纱灯上，被制成头部立体（采用偶头）、身段浮雕的戏曲或人物故事的纱灯屏，或偶头半边（即头像为浮雕）、身段平面的纱灯屏。而放于场地上的纱灯屏，则根据纱灯屏的高度按比例选择定制不同尺寸的头像，选择与人物出身、性格相适应的形式，甚至特别定制。童头则多作童玩或陈设，一般出现在有儿童角色（形象）的木偶戏与纱灯屏中。

过去，大吴制作脸谱的字号有许多家，有专事脸谱制作的，也有灯屏艺人兼作的。据20世纪30～60年代中期在潮州地域（延及梅州与闽南一些地方）首

屈一指的源香木偶班班主及老艺人反映，"文合""耀合"两字号是当时脸谱（木偶头）制作最佳、水平最高的字号。戏班表演用的木偶头就定制于此，有时还可以提出设计要求量身定制。

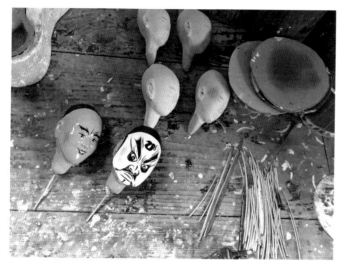

制作木偶头

潮剧脸谱一是来源于神话或民间故事，如神怪人物雷神，潮州民间传说雷神会飞翔，故而雷神的脸谱绘上鸟形、鸟嘴，腰背还要加上双翼（翅膀）。杨戬是《封神演义》中的神将，称二郎神，曾佐姜子牙打败魔家四将，因有天眼，故脸谱是三只眼。包拯是历史上有名的清官，民间传说他"昼断阳、夜断阴"，故在脸谱上绘太阳太阴（月牙）的图像。一些人物因善用某种"法宝"，则在其脸谱上绘上擅用的"法宝"，如孟良的脸谱绘上一个红葫芦。此外，根据人物的经历、身份，通过图案加以标志。如焦赞曾在芭蕉山当山寨王，故绘上一叶芭蕉叶；郑思曾在战斗中伤残一眼（也有传说他是上山救人，被野兽爪伤一眼），故其脸谱是雌雄眼。潮剧脸谱的基本谱式只有十几种，不过，由于色彩、线条的种种变化，而不同演员勾法又有不同，故潮剧脸谱就显得丰富多彩。大吴泥塑的脸谱制作主要依据的是潮剧脸谱，其工序有时达到十几、二十道。现在大吴泥塑艺人中，较为专于脸谱制作的有吴宜兴、吴汉松两家。大吴艺人也采用"稿末"（制香之细末）制作脸谱，制作程序基本与泥料相同。脸谱之中还有一种称"简面"的，其制作材料是纸，故又被称为"纸面壳"。

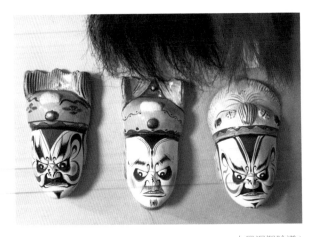

大吴泥塑脸谱1

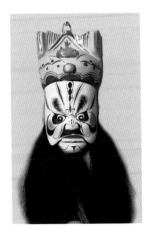

大吴泥塑脸谱2

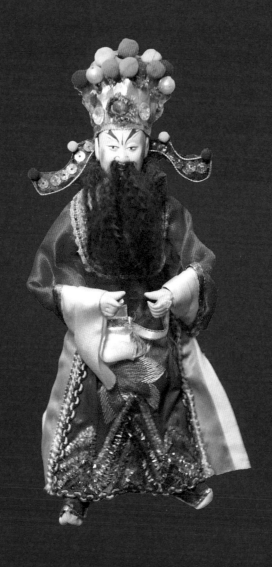

铁枝木偶《财神爷》
作者　吴汉松

2.4 大吴泥塑中的戏剧角色

上文已经介绍过潮剧中的角色的基本分类，下面具体来谈一谈潮剧不同角色的性格、外貌以及在大吴泥塑中如何塑造戏剧角色。潮剧的各个行当，都是对一类人物的共性概括，又因人物的出身和性格的不同，各自有不同的表演程式和装扮。例如：小生多是风流潇洒、举止文雅或行为庄重的青年男子；老生是中老年男子，注重髯口、水袖的运用；花生（也有称丑生者）多是行为不端、举止轻浮的青年；武生则是青年武将或豪侠之士。在旦行中，乌衫（青衣）多是中青年的贤妻良母或其他悲剧式人物，她们多是命运多舛、生活困苦、遭遇艰难的人物形象；蓝衫旦（闺门旦）多为富家闺秀、官宦千金；衫裙旦则为民间青年女子或年轻妇人，美艳、娇巧或多情；彩罗衣旦多是村姑婢女一类乖巧伶俐活泼的人物，表演灵活多姿，其中不少人物形象鲜明，惹人喜爱，故潮地民间有"赤脚（婢女）雅过阿娘（小姐）"之俗谚；老旦为老年妇女，重唱工，贫富不同仅表现在装扮和台词上；武旦则是出征沙场的女将领及会武功的女随从、江湖侠女等。乌面（净行）饰演的不但有文臣武将类人物，还有土霸豪强一类，其中文乌面重功架气势，武乌面也善武功，那种动作诙谐者，又称"乌面丑"。丑行中的官袍丑扮演的多是下级的小官小吏，如县官、驿丞或其他小官吏，表演重提袍揭带、须眉靴帽等方面的功夫；项衫丑扮演的多是品格低下的中青年人物，包括行为不端的官家子弟等，表演注重水袖、动作和折扇功；踢鞋丑为江湖、市井正直的底层人物，重腰腿功和桌椅、梯子等特技；武丑多学点南派武功，动作将之糅合在里面，多扮一些正直善良的人物；裘头丑多为城乡穷苦人物，穿素色短衣裤；楼衣丑则多是反派角色，穿长衫短裤；长衫丑也穿长衫，扮演的是市井中下层人物。裘头丑、楼衣丑、长衫丑这三种丑角的动作都较为自由，甚或夸张，重说白。小丑、老丑扮演的是不同年龄的善良风趣的下层人物，如艄公、更夫、店小二等，重说白，表演多带一些地方性的习惯动作。女丑扮演的多为中老年妇女中的店婆、媒婆、乳娘等一类人物，梳大板拖鬓，形发髻，穿镶边衣服，动作夸张、滑稽可笑。明白了这些，可以帮助我们理解大吴泥塑中各类戏曲人物形象的塑造及其艺术表现手法。

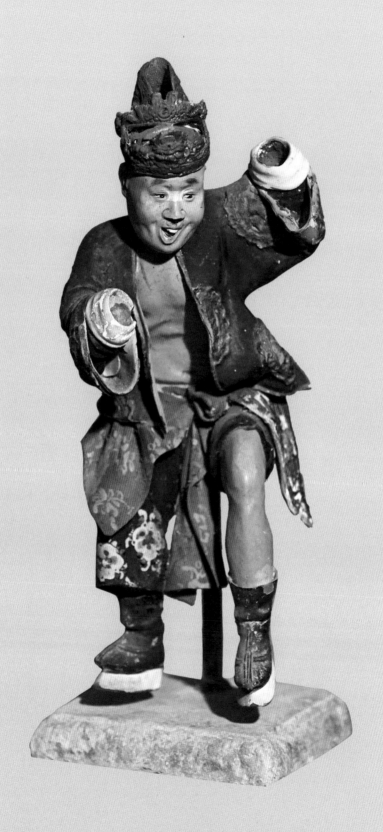

其实，潮剧的行当中，人物的装束和面部的化妆（脸谱），都是依人物的身份、性格及戏文内容而处理的，十分丰富多彩，如同是净行中的角色，曹操、潘仁美（此二者在传统戏剧中多作为反派人物出现）、严嵩等，其脸谱就不相同。这一点上，大吴泥塑的艺人们各自塑造，互不相袭，争奇斗巧，不但同一行当中的人物脸谱十分丰富，即使同一人物在不同艺人手下，脸谱的描绘也各不相同，却又让人一眼就能看出他是属于哪一行当的人物，这正是大吴泥塑艺人的高妙之处，由此也能看出大吴泥塑的丰富多彩。正因此，大吴泥塑不但为粤东地区的木偶戏提供了各种行当的不同偶头，而且一些潮剧团体也采集大吴泥塑的脸谱，作为各种行当中人物化妆时的参照。

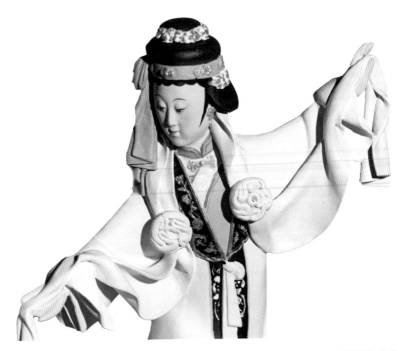

大吴泥塑–旦角

（右页）
大吴泥塑–生角

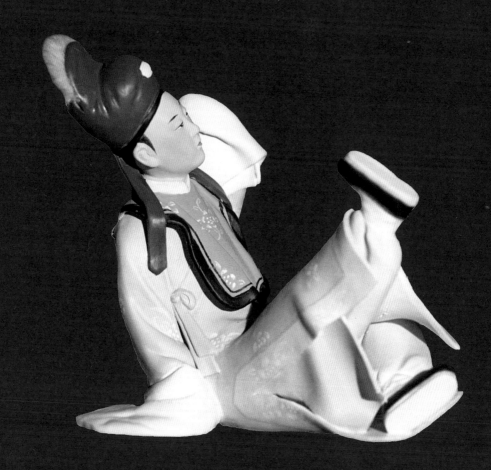

2.5 大吴泥塑的艺术特点

民间美术作品与特定地区的文化是紧密相连的，每一地区都有着生活礼节、岁时节令和民间信仰等方面的文化习俗。地域文化活动是民间美术赖以生存和发展的基础；同时，民间美术的内容与形式又充分反映了地域文化风俗的各种事象。大吴泥塑是在潮州文化土壤上发展起来的，有其自身独特的文化特质。从南宋至今，走过七百多年历史的大吴泥塑，已历经几代传人，可谓历史源远流长，成为潮州民间美术的一道文化奇景。大吴泥塑的艺术特点表现在以下几个方面[1]。

2.5.1 取材的独特性

潮州大吴泥塑的取材主要是对潮剧人物形象、民间传说故事和现实生活中典型情景的提炼和加工。宋末，由福建泉州传入潮州的木偶戏同样使泥塑艺人受益良多。风趣、欢悦的感觉也糅合进泥塑创作，使大吴泥塑的创作题材、手法日趋丰富和成熟。如泥塑《薛丁山与樊梨花》，吸收了潮剧诙谐、幽默的风格，以夸张装饰的手法将人物打情骂俏、恩爱缠绵的状态表现得生动有趣。再如泥塑《周仓》和《刘金锭》，一个粗犷威严，一个娇小玲珑。泥塑《白蛇传》将白娘子、小青和许仙三者的关系表现得跌宕起伏，高潮不断。《京城会》则描龙绣凤，满堂富贵之气逼人。《海瑞打严嵩》以忠奸为题材，一正一邪，亦庄亦谐，色彩上大红大黑极富戏剧冲突。

2.5.2 人物形象的表现

大吴泥塑造型的独特性表现在形象的纤细、含蓄、生动传神。如大吴泥塑潮剧中人物情节的武景、文身、臣景，不论其造型、色韵、技巧和色彩，还是人物的一颦一笑、一举手一投足，无不显示出潮州地域、潮州人文个性的优势。《唐伯虎点秋香》塑造了一个潮州少女式的秋香，她泼辣而放肆地指责唐伯虎，完全颠覆了娇小羞涩的江南婢女的形象。还有《井边会》《崔莺莺与张生》等都是以男女情爱为题材，作品表现得丝丝入扣，细腻传神。

2.5.3 人物脸部造型的表现

大吴泥塑那薄而轻巧的单眼皮，加上那炯炯有神的丹凤眼，及舒展上昂的

[1] 邹晓. 论大吴泥塑的艺术特点[J]. 美术观察，2011，（8）：117.

眉毛，椭圆秀丽的脸型，都很符合潮州人的细腻、秀美特色和精神气质。以《红楼梦》为题材创作的《金陵十二钗》，有别于现代对女性近于性感的表现手法，其造型颇似清代江浙画家费晓楼的仕女，鸭蛋脸，柳叶眉，鼻若悬胆，嘴似桃，以朱红点唇，完全是晚清仕女的审美时尚。这套作品的人物高度在35厘米左右，人物神情各异，服装色彩的浓艳与素雅形成透视感，前后呼应，人物的动态指向表现出空间的延伸和连接。

2.5.4 表现手法的独特性

独特的塑造表现手法，特别是贴塑技艺的运用，成为大吴泥塑最显著的艺术特色。大吴泥塑在捏制过程中，艺人不用粉稿，全凭腹稿，想象随"泥"生发，随手捏来，意趣横生。衣纹采用贴塑的方法，强调凹凸感，使其看起来更为逼真。我们从现存的清中后期的作品中看到，贴塑这种表现手法已被各字号（艺师）普遍采用。这种情况表明，至少在清中期以前，贴塑手法已被大吴艺人创造出来，用于自己的创作之中。由于人物形象（包括身份）和动态的不同，这种贴塑多是艺人根据自己对人物的理解随机制作而逐件粘贴的，使作品更增加了丰富性和生动性。不仅如此，大吴的艺人们还根据人物的身份，在贴件塑制的过程中，对人物的头饰、帽饰、服饰分别用模印压印的方式或手工刻画的办法制出了各种图案，使这些贴件出现浮雕的艺术效果，增强了作品的艺术感染力。这种精细的制作技艺，成为大吴泥塑的绝招，也是它有别于其他地域泥塑的重要标志。

2.5.5 低温烧窑

传统的方法是用土窑烧制，进行800℃左右的低温处理，其中窑内塞满稻糠，用暗火将泥坯烘烤出来。这也是不同于北方泥塑的做法。

2.5.6 "五分塑五分彩"的讲究

传统大吴泥塑的赋色方式是将采集来的矿物质颜料细细研磨，用牛胶熬煮调匀后抹于坯上。赋色时，艺人在吸收民间彩绘的同时，又加进了潮州的风土色彩，如《京城会》中的状元，以金线起分界，头饰衣袍用色浓艳而繁复。再如女性的面部刻画，在泥坯上以浓淡有致的细线勾描，线的粗细对比既协调又有变化，腰部的色彩以深浅相宜的颜色一笔带上，凹凸处自然地呈现出深浅的分水线效果。因为泥塑的吸水性，一笔下去，不容更改，否则泥坯作废，这也增加了艺人的绘彩难度，高手往往一气呵成，毫无拖泥带水之感。

总体来说，大吴泥塑的风格与北方粗犷豪放的色彩风格不同，呈现出细腻

柔婉、明快轻灵、简洁秀雅的色彩风格。大吴泥塑的形象还带有潮州人的地方特征。在人物捏塑上，大吴泥塑采用五个半头的比例，人物看起来更为夸张、幽默。大吴泥塑在人物的外形上，特别是面孔上，通过各种形象和表情揭示潮州人的面貌和气质[1]。

广东大吴泥塑

天津泥人张

江苏无锡惠山泥人——阿福

[1] 王仲伟. 潮州大吴泥塑与天津泥人张造型艺术的比较研究[J]. 美术教育研究，2012，（02）：32-33.

江苏无锡惠山泥人——仕女

河北玉田泥塑

北京兔爷

河南泥狗狗

陕西凤翔泥塑

2.6 大吴泥塑的制作技艺

2.6.1 制作工具

大吴泥塑艺人的制作工具和设备主要包括以下几类：

● 刀具

各式刀具是制作泥塑时最主要的工具，主要有塑刀、雕刀、刮刀、刻刀等，其制作材料包括金属和非金属两类，非金属类的主要材料是竹、木等。根据泥塑艺人的手部大小及使用习惯确定其粗细、长短和大小。由于工艺环节的差异，刀具在式样和功能方面种类较多。

● 骨、竹、木制工具及钢线

例如骨桑（有多种）、木槌、木拍、竹片、弓形切割器（用竹、木等材料弯成弓状，两端系钢丝）等。

● 造型台

早期的造型台大多采用木架，按照泥塑艺人的习惯可以制作成不同的高度，称高脚或矮脚、案板，制作泥塑时作品固定在台面上，艺人围着造型台转圈工作。现大多改进工艺采用转轴车台，泥塑艺人工位相对固定，作品则通过转轴移动，方便艺人制作且节省体力。

● 其他工具

主要有喷壶，用于随时喷水以保持一定的湿度便于塑形，其他还有圆规、木工尺、卡尺、毛笔（含排笔）、刷子、遮罩物等辅助工具。一般艺师们大多自己制作工具，特别是刀具、骨桑这样的工具，或买半成品加工打磨，直到自感得心应手为止。在创作过程中，习惯将数十件各种类型的工具摆放在眼前，随时挑选合适的使用。

● 窑炉

准确地说窑炉属于泥塑之作用设备。以往泥塑师都有自设的窑炉，用泥坯砌筑，大多呈圆形，如灶台模样。后多改用方形砖砌灶，采用少量木柴支架，

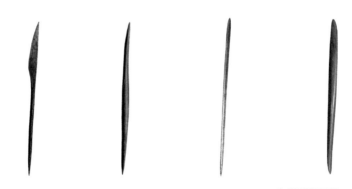

各类泥塑刀具

以锯末、谷壳闷烧。随着技术发展，现又有电炉出现，采用电脑控制温度，烧成温度也大大提高，为制成作品的保存收藏提供了更为有利的条件。

2.6.2 炼泥

● 挖泥选料

泥塑的泥料虽然多直接取自地下的泥土，属于单土成型，无须加什么配方或其他矿物质，但必须考虑它的可塑性和低温烘焙时泥面的烧结，所以必须选用优质的泥为料。历史上，大吴泥塑的泥料都取自本村。可以说，这一资源的发现，成为大吴泥塑出现的基本物质条件。经过不断的实践，大吴艺人发现在村落东面、西面各有一片田地，有适于制作泥塑的泥土。两片土地面积共约5万平方米。深挖半米或一米处，即可获得可用于制作泥塑的黏土。这些泥的特点是黏性佳，不含沙砾等杂质，泥土呈米黄色或灰蓝色，用以制坯后，表面的（不是全坯）烧结温度适中，正是制作泥塑的优质材料。直至现在，大吴村的泥塑艺人，还在这两片土地上选料取土。土取回家堆放后，用湿布（后改用薄膜）封住，并经常检查管养，使之既保持一定的湿度，又不混入杂质，保证泥料的纯度。

未加工的泥料

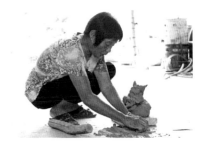

捶打泥 和泥

加工完成的泥

●炼制泥料

挖来的泥料称"生土"（生混），还不能直接用于制作泥塑，需再用人工炼制。一般的方法是先后用脚踩踏、木棍木槌反复捣捶不断搅匀，有时还要酌量加水，直到"烂熟"为止。经过炼制的泥称"熟土"或"熟料"，其柔韧性、可塑性比生土已极大提高。干湿硬度状况以用手指轻捏即可变形为准。一般的标准是既柔软可塑，又不粘手，塑形不下坠，且不易断裂开裂。过于硬不但可塑性变小，雕塑时费工费力，不易成型，而且多次上泥时相互间黏力小，容易产生剥离；过湿则不但粘手不利塑造，而且支撑力弱，往往未成型就出现变形、萎坠，而且干缩时易开裂。这种软硬、干湿程度的判断全凭手感经验。将泥炼好后，切成一块一块堆放，同样用湿布或薄膜盖住封实，以备雕塑时随时取用。

2.6.3 捏塑

大吴泥塑在诸般技法中，有三个方面的表现特别突出，即塑、印和贴。大吴泥塑也具有"先头后身，从下到上，由内而外"的塑制方式（或称基本塑制手法），但大吴的很多泥塑，都是头部和身段分开来塑。印的手法表现在两个方面：一是头部的基本轮廓，选取某一类头模具中适合自己构思的人物的印模，用压印的办法，制出人物头部基本形态（不带冠不带发的一种半成品光头像），然后根据需要进行增删、修整、初步刻画，这是立体塑件；二是头冠、衣饰纹样的组合件，压印出来的是半浮雕形式的各外表细部，用于贴塑，这一工序不先做，而是在人物基本架势形成之后才用上。塑制的第二步是堆捏，塑成人物身段的基本形态，确定动态，然后安上头部，成为人物形态的粗坯。

捏塑过程

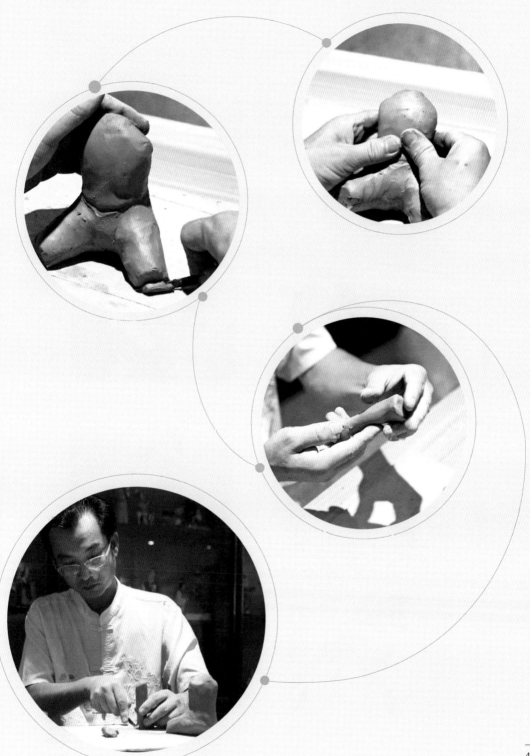

2.6.4 贴塑

贴塑是大吴泥塑艺术最显著的特征，其他泥塑产区中虽也有贴的工艺，但没有这么精致的工序。印模与贴塑的完美结合产生的浮雕艺术效果是民间泥塑艺术少见的绝招。贴塑是先贴衣服、冠履，再贴头饰、服饰等印有图案的装饰件，衣服和冠履大多是按作品具体情况由艺师随时捏制。贴塑完成后，人物的泥坯塑制就基本完成了。大吴泥塑的贴塑多采用多层贴法，正常情况下，文身类人物采用单层贴或双层贴即可完成，臣景和武景类人物则需采用多层贴法才能完成。贴塑的塑件一般制作过程是：先用手和刀具将泥团按压成1~1.5毫米厚的薄片。然后再根据人物的衣、裤、裙、袖、带等的造型需要一块块切割出

贴塑过程

贴塑过程（一）

贴塑过程（二）

贴塑过程（三）

贴塑过程（四）

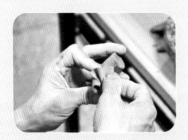

贴塑过程（五）

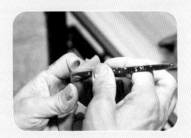

贴塑过程（六）

来，设计中有浮雕纹的也在此时以模印出，再用手工并借助工具依照动态翻折出各种衣褶，然后再粘贴到人物泥坯上。贴塑的方式是从里到外，从下而上，一层一层完成。这种从下而上的贴塑手法正是大吴泥塑制作过程中有别于一般圆身泥塑那种自上而下雕塑法则的特殊之处。最后贴上的是模具压印的为不同造型和部位选择的花纹，如此，才算完成了多层的贴塑。此种薄浮雕贴塑常见于小生的帽、襟、领，间或见于衣裾边饰和带摆，武生（含武净、武丑）、武旦的头盔、铠甲、战袍，净角的头盔，文官的官帽、腰带，等等。完成装饰的泥坯，虽未经装烧和彩绘，华丽之象已经显现。贴塑是大吴泥塑有别于其他泥塑最著名的表现手法，也以此成为大吴泥塑突出的艺术特色之一。

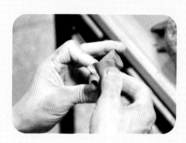
贴塑过程（七）

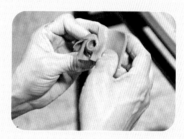
贴塑过程（八）

贴塑过程（九）

贴塑过程（十）

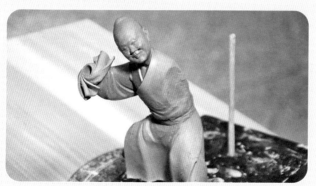
贴塑过程（十一）

2.6.5 压模

压模即印模，年代久远的印模具已有一百多年历史。当代泥塑艺人根据新题材制作所需且常用的模具。把模具翻塑出来的半成品，经过组合之后，便可快速完成坯胎。塑、模兼并，先塑身段，确定人物动态，再安上头部和四肢。

2.6.6 晾干

将塑制成形的泥坯晾晒干。在此之前还得把泥坯逐件用柔软毛笔蘸清水擦洗（大吴俗称"洗水"），既是清除泥土上的碎泥和污染的杂物，又能修补一些裂隙等，保证泥坯光滑完好，减少产品损耗。

2.6.7 烧坯

烧坯也称装烧，是考验一件泥塑作品能否成功和达到设计艺术质量要求的重要环节。泥塑的烧制温度不是很高，它属于半泥半陶的制品，温度一般在400℃左右。但在这样的窑温下，泥质的表面和与窑火接触的中空内里，仍会发生微妙的变化。所以，掌握火候和时间是烧制的关键。自古至今，大吴泥塑保留和传承着一种土窑焖烧的方式。这种土窑用泥砖坯砌成，一种是极小型的馒头窑，另一种是上部可封可开的井形窑，装窑并填上焖烧的燃料后，用铁板加盖，上面再并排摆放一层红砖或青砖，最后用稀泥封实，此种方式的好处在于装窑和烧成后出窑方便。屋前屋后，空置处皆可设窑，窑的体量可大可小，根据泥塑品多少而定。燃料主要是谷壳等物，以柴草引火，正常情况下焖烧的时间共需48小时，这是传统的烧制方式。

大吴泥塑与其他泥塑的不同之处还在于低温烧坯。烧坯过程一般是：先用砖块在地上围成一条土窑，其次在土窑内放上谷壳，再浇上汽油或煤油，把泥塑坯并排平放在谷壳上面，然后再盖上谷壳，注意在泥坯与泥坯之间的空隙处填满谷壳，低温煨烧两天。在烧坯过程中，要密切注意火候，待谷壳完全化为灰烬并呈乳白色时，烧坯才告完成。

近年来，大吴艺人借鉴陶瓷窑炉烧制方式引进和采用了小型电窑烧制泥塑作品，有的电窑还配备电脑，用以控制烧造中升降温程序（即陶瓷术语中的"烧成曲线"），烧成温度提高到700~1000℃。采用新窑炉，可提高泥塑作品的硬度，使之不易损坏。这种温度烧成的泥塑作品，已具低温陶的质量，更利于泥塑作品的保存和收藏。

压模过程

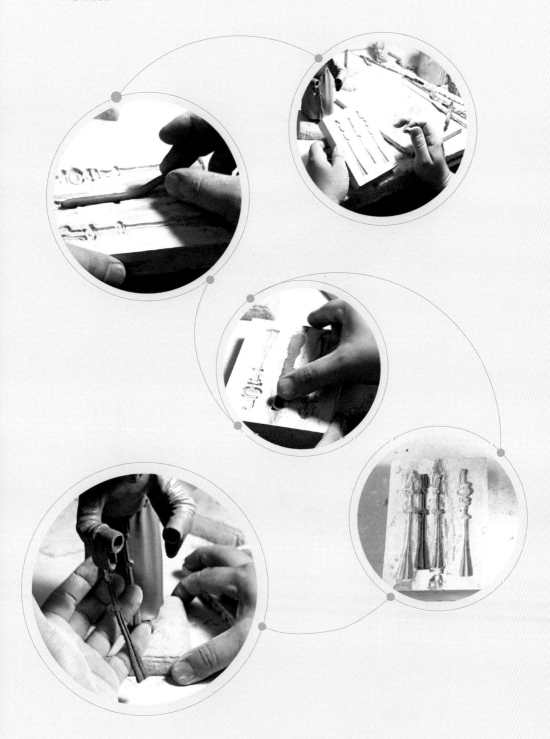

小型电窑

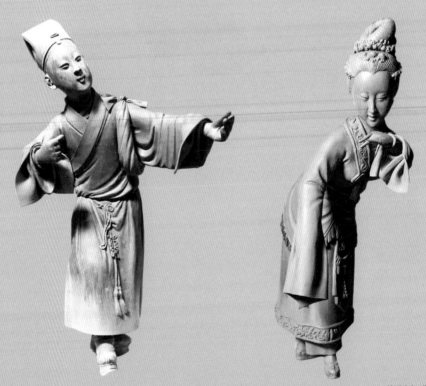

烧制完成的泥塑

2.6.8 彩绘

　　大吴泥塑相当一部分取材于潮剧内容，受潮州文化影响，与当地木雕、潮绣一样喜用艳丽色彩。大吴的泥塑彩绘极具鲜明的个性化艺术特色，按大吴泥塑的工艺环节，上彩是较为靠后的步骤。有别于其他泥塑，大吴泥塑是先烧后上彩而且不进行釉烧。行业内有句话，"五分塑五分彩"，大吴泥塑的彩绘即以艳丽著称。台湾的吉特利美术馆独具慧眼，收藏了近300件清末到民国时期的大吴泥塑，其作品颜色至今仍艳丽悦目，这一情形和大吴泥塑使用的彩绘颜料密切相关。根据田野调查中对老一辈泥塑艺师的采访以及对大吴清中后期至民国时期遗存泥塑作品的取样研究得知，采用矿物质颜料为作品上色是这一历史时期大吴泥塑的特点，这与我国古代壁画等作品采用的颜料相同，这些颜料又被称为"岩料"，而这种彩绘又称"岩彩"，也足证大吴泥塑对彩料使用是十分考究的。由此可以推断，更早时期的大吴泥塑彩绘颜料也属岩料一类的画料，泥塑工艺师对这种矿物质颜料进行研磨并调试后使用，采用矿物质颜料彩绘的突出特点就是泥塑作品色彩不易变色和脱落，可长时间保存。

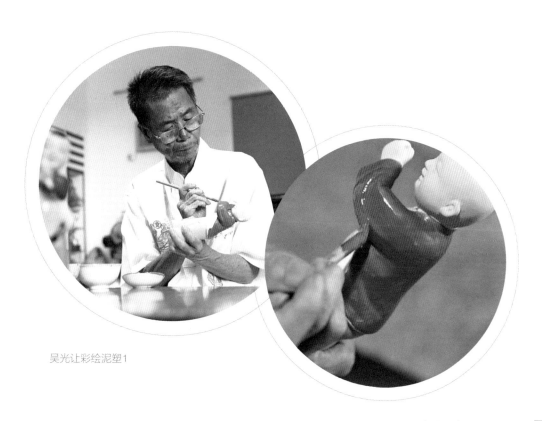

吴光让彩绘泥塑1

吴光让彩绘泥塑2

现代的泥塑彩绘颜料主要是更为方便上彩的油漆料、广告色、立德粉等。泥塑作品加彩后，尚有最后一道称作上光的工序。上光又分"扫蜡"和"油面"两种处理方式。待作品上光后，整个制作流程才全部完成。扫蜡指的是作品全面彩绘完成后，选用川蜡进行扫光，由于川蜡比较稀缺，所以泥塑艺人们通常亲自操作用川蜡上光，尤其注重脸部和服饰彩绘花纹等部位。又因川蜡成本较高，只有艺人对作品非常满意甚至认为是倾心之作时才会使用。采用川蜡上光，不但对色彩起到极好的保护作用，作品也更加亮丽可人，色彩历久如新，不易脱落。前面提到的台湾吉特利美术馆收藏的那批作品，有些已历经140~150年，色彩仍艳丽悦目，风姿不减当年，除采用矿物质彩料外，扫蜡的作用也不容忽视。在川蜡稀缺的情况下，艺人们对一般作品还采用了另一种上光的方式完成扫蜡工序，现今被称作"A光"，即作品彩绘完成后，再给作品涂上一种透明的亮光油，称之为"油面"。通常艺术价值一般的作品都采用这一处理方式。

　　大吴泥塑的另一特点是会为泥塑制品搭配场景，这是为了更好地展示作品表现的主题和内容。将泥塑人物配以亭台楼阁、曲径回廊、门扉窗棂和花木树石等物，栩栩如生的人物作品宛如处在某一个场景或舞台表演中，使得作品的纵深感和现实感更强烈，表现力也更丰富。配景通常在人物制作完成后设计制作，装烧彩绘则与同一出泥塑戏曲人物同时完成，成型后将配景与泥塑人物固定在一块底板上，再装上一个小木罩，正面嵌以玻璃，便于观赏。这种为泥塑作品加配景的方式实际上起到了对作品的包装效果，一方面可以降低碰撞或触摸作品造成的损坏风险，防止作品受到破坏；另一方面也可以有效地防尘烟污染，同时方便搬移挪动。

吴光让工作室
制作彩绘泥塑

2.6.9 安装胡须

虽说泥塑作品用泥和彩绘便能把人刻画得惟妙惟肖，但为了更真实、更自然，也会在某些部位用上别的材料，如长胡须、长兵器的手柄等。胡须基本用塑料毛线（以前用麻绳抽成丝，再用墨水染黑）制成，安在早已彩绘好的脸上。

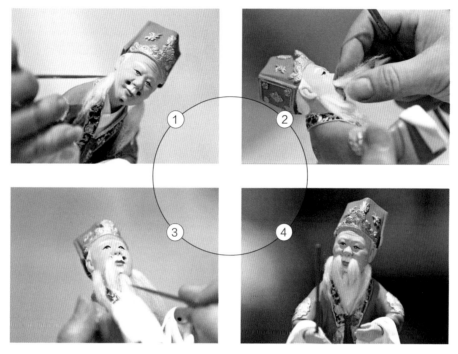

<div align="right">安装胡须过程图</div>

2.7 大吴泥塑脸谱制作

脸谱有生（文生、武生、老生等）、旦（文旦、武旦、老旦等）、丑（文丑、武丑、女丑等）、净（文净、武净）、末等程式造型，还有一些专门的造型，如包公、关羽等。但每种造型会因人物的不同做专门的彩绘，可谓变化多端，手法不一。即使是专门造型，也有不同的刻画，如包公的脸谱，就有弯月形、云盖月形、半阴半阳（八卦）形等。很多老艺人反映说脸谱造型有120种以上，制作工序有时达到十几二十道，甚至几十道。

现在大吴泥塑艺人中，专于脸谱制作的有吴宜兴、吴汉松两家，其作品也达到120种以上。其他泥塑艺人也偶有制作，并且有专供单个陈列的大脸谱面世。因重量及防摔问题，大吴艺人也采用"稿末"（制香之细末）制作泥塑脸谱，制作程序基本与泥料相同。脸谱之中还有一种称"简面"的，其制

作材料是纸，故又被称为"纸面壳"。简面的坯形是在模具上采用多层纸湿贴，成型晾干后再加彩上色，需加眉毛胡须的则在此后粘贴嵌加。这类脸谱因比较轻，适合于大坯体的立体花灯屏，特别是那些以辘轳或电控转动的、动

脸谱制作工具

模具

作幅度大的活动灯屏，既轻盈又可防止其脱离，属于大吴泥塑脸谱的一种改进型。

制作脸谱泥

稿末

成泥

压印制模

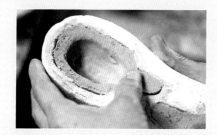

压印1

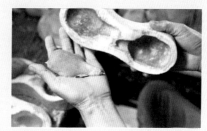

压印2

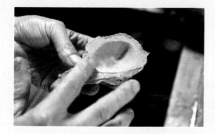

黏合头像1

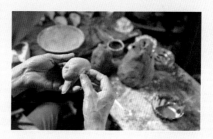

黏合头像2

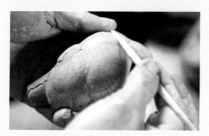

黏合头像3

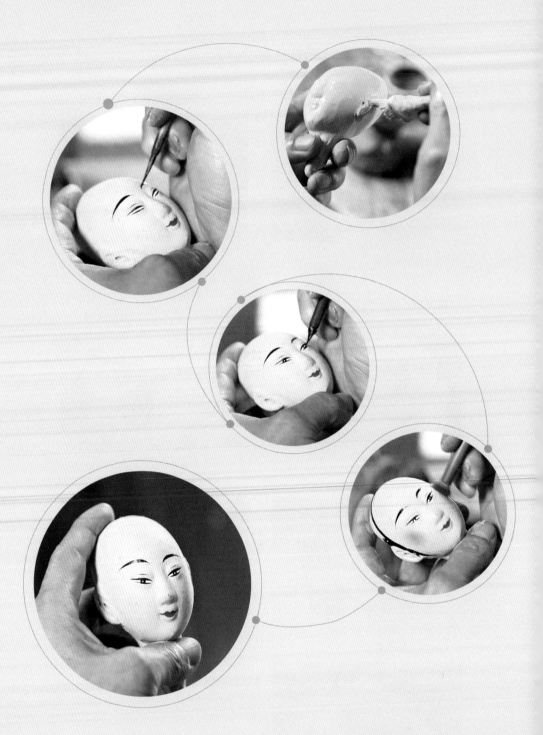

3

传承人介绍

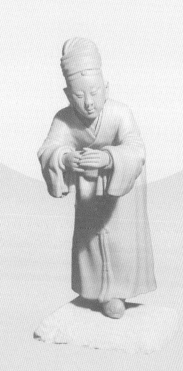

3.1 追忆历史

3.1.1 吴潘强

大吴泥塑历史上最有代表性的人物是清末吴潘强，他出身在一户贫苦农民家庭中。其祖父吴以定、父亲吴大芳都是村中泥塑艺人。吴潘强少时因家贫未能入学读书，8岁起即迫于生计，从父学习泥塑，最初从制作各种动物学起。由于他天资聪颖、勤学刻苦，青少年时期即能捏塑各种人物、飞禽走兽等，曾以泥塑作品《双咬鹅》名扬四乡，被誉为"泥塑神童"。青年时期的吴潘强已是泥塑高手，并对传统技艺进行大胆创新，尤以捏塑人物见长。关于他的传说，在广东省潮安县一带流传甚广，据传他艺高人胆大，人穷骨头硬，从诸多传说中就可以看出其捏泥塑的技艺十分精湛。他的作品人物形象生动传神，表现方式独特，后来他又在人物面部刻画（俗称画眉开面）和色彩调配上进行革新，形成独有的艺术特色。在他和同时代艺人的共同努力下，大吴泥塑在雕、贴、捏、彩绘等方面发展到一个新的高峰。

吴潘强是人物肖像塑像即塑真方面的高手，很多有钱有势的大户人家专门请他捏塑肖像以传子孙。传说他一团泥胶在手，眨眼工夫便能触手成像，逼真神似，活灵活现，令人赞叹不已。直至现今，民间还珍藏他的作品，如一屏（出）叫《踞脐》的作品，塑捏两斗士，蹲着马步，挺着健壮的胸脯，一枝竹槌各顶在斗士的肚脐上角力，发功作威各异，妙趣横生。又如东风镇东四村陈定溪夫妇珍藏的吴潘强为其祖辈一家8口捏塑的大型泥塑群像。吴潘强一生为后人留下一批佳作，创作了许多作品，目前流传下来的还有《花鼓》《曹操咬靴》《钟馗踏马鬼》《看书》《闲人》《笑佛》（弥勒佛）等。据胡进谋先生口述，吴潘强死后约十年，即清宣统二年（1910年），在南京举办的全国第一次"南洋劝业会"，人们将他创作的灯屏送展，还获得金奖。吴潘强是一个极富个性的泥塑艺术家，虽然没有直接传人，但他的艺术对同代及后代的大吴泥塑艺术家产生极大的影响，从而被间接传承下来[1]。

（右页上）
《进身》
作者 吴潘强

（右页下）
《花鼓》
作者 吴潘强

[1] 陈向军，丘陶亮，等. 中国民间泥彩塑集成：大吴泥塑卷[M]. 西安：陕西师范大学出版总社，2018：96.

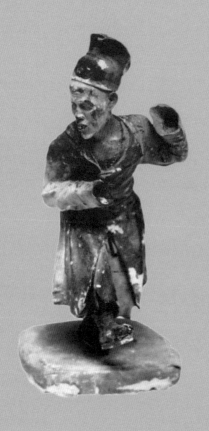

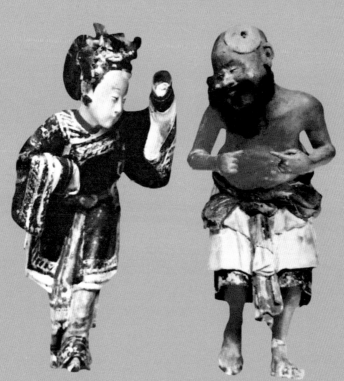

3.1.2 吴金福

清光绪二十五年（1899年）吴金福生于大吴一个著名泥塑世家中，其父辈一代吴正盛、吴正财、吴正永、吴正道兄弟四人皆为泥塑名手，其中尤以伯父吴正盛及其父亲吴正财著名。兄弟俩的青年创作年代正是吴潘强创作的中后期，可以说是与他同时期稍后的人物。吴正盛字号有"盛合""盛记"，还曾采用"盛记合"刻记，首创大吴泥塑中人物头饰、服饰装饰的浮雕图案形式；吴正财的字号"财记"，也有"财记合"称法，擅长捏贴衣袖、袍带。二人对大吴泥塑艺术都做出了很大的贡献，堪称继吴潘强之后又两位大师级的艺人。吴正盛的作品今已难觅。吴正财（财记）作品则有《宋江杀惜》《陈三五娘》《戏环》等藏于台湾吉特利美术馆。吴金福生长在艺术氛围浓郁的家庭，又处在大吴泥塑极盛期，加上本人又极具艺术灵性和旺盛的创作精力，大大发展了家传技艺。民国时期，吴金福已同其父一样，以文身和武景作品负有盛名，创作了许多传世佳作。吴金福的字号有"福合""金记"，有时两号连署，主要作品有现藏于台湾吉特利美术馆的《平贵别窑》《霸王别姬》等，另与其父吴正财（"财记"）合作的一些作品还被北京的一些博物馆珍藏（未标明作品名）。吴金福的堂兄弟吴金德也擅泥塑，可惜作品已失传。吴金福于20世纪40年代后期，与一批大吴艺人一道应邀于枫溪陶瓷厂从事雕塑创作，1959年广东省枫溪陶瓷研究所（省属）成立后调入研究所工作。他的瓷塑作品带有深厚的泥塑特点，因而别具特色。1960～1961年，他的《百里会妻》《李三娘》《薛蛟》《扫窗会》等作品在广东省评比中获奖，他与陈钟鸣合作的《老爷就在钱眼里》也同时获奖。此外，他还创作了《薛丁山与樊梨花》等一批瓷塑作品。大吴艺人们在枫溪的瓷塑创作，曾对枫溪一个时期的瓷塑风格产生重要的影响。吴金福同时也是一位塑真高手，他不但在枫溪塑过领袖和英模人物瓷像，还做过一件半身自塑像，十分传神[1]。

3.1.3 吴来树

吴来树与吴东河为叔伯兄弟，其父吴瑞昌（1875—1943年），字号"瑞合"，也为当时名艺人之一。吴来树幼承家学，青年时期即以灯屏《周玉楼游天宫》闻名四邻，立字号为"裕合"。他技艺全面，尤以文身贴塑最为拿手。作品有《秦香莲》《妙嫦追舟》《活捉孙富》《王茂生进酒》《唐婆食妇乳》《杨令婆辩本》《西湖借伞》《水淹金山寺》《断桥会》《火焰山》《郑成功》等。今有《刘金定杀四门》和《白蛇传》系列中的《西湖借伞》等作品传世。他也是

[1] 陈向军，丘陶亮，等. 中国民间泥彩塑集成：大吴泥塑卷[M]. 西安：陕西师范大学出版总社，2018：97-98.

20世纪40年代末应邀到枫溪从事陶瓷雕塑、后留在当地工作的艺人之一。1951年，他被当时的汕头地区授予"民间艺人"的称号，曾出席汕头地区文联首次会议。他还擅做大型泥塑，多次被抽调到当时汕头所属各县参加大型展览的泥塑创作，如1959年饶平县的展览、1967年揭阳县的展览和1969年于潮州开元寺内举办的展览等。吴来树十分重视泥塑技艺的传承，其子吴光让的成就，与他的悉心传带密切相关[1]。

3.1.4　吴东河

　　吴东河属大吴泥塑中的吴以裕谱系，与叔伯兄弟吴来树同为吴以裕系之第六代传人。他是村中自民国以来一直坚持不离乡土，一直从事泥塑创作的少数老艺人之一。吴东河的泥塑技艺，除家族传承之外，还同时吸收当时所能见到的吴潘强等名师的创作技艺。其作品以贴塑古装戏曲人物见长。他对潮剧的表演形式和人物十分熟悉，在生、丑、旦、净的塑造上都达到一定的艺术造诣。早在20世纪50年代，他就曾以《海瑞打严嵩》等作品而知名。60年代初，他以《白蛇传》为题材的多件贴塑灯屏，曾远销法国巴黎。他的《海瑞打严嵩》等五件贴塑灯屏，曾入选"中国民间艺术展"，赴法国、意大利、坦桑尼亚等国家展出，备受好评。《董卓戏貂蝉》《借伞》等作品，入选"广东民间美术展览"，并分别被广东省工艺美术馆、汕头工艺馆、潮州市工艺美术研究所及大吴瓷厂陈列室等收藏。吴东河以勤奋和多产闻名，即使在古代戏曲题材的作品被视为"四旧"的年月，仍未放下泥塑的创作。1978年以后，戏曲题材的创作被恢复，至1986年，短短数年时间，他竟有104屏古装和现代戏曲题材的灯屏问世。可惜这批作品后来被销往中国香港、泰国、法国等地，未能在本地保存，人们只能从少许老照片中，一睹作品的风采。他年过古稀创作的《八仙过海》灯屏，是近30多年来难得一见的表现众多人物的大灯屏。

3.1.5　吴木舜

　　吴木舜是至今仍健在的大吴泥塑长寿老艺人，其祖父吴仲财、父亲吴来和皆从事泥塑创作，他的泥塑艺术属于家庭传承。吴来和作品以文身贴塑为主，创"来记"字号，至今仍被沿用。可惜父子二人的传世作品多被毁。吴木舜为人朴厚却甚聪明，不但继承父亲长于文身贴塑的技艺，而且向臣景、武景的内容开拓，成为这方面的高手。他也是20世纪40年代末到枫溪从事瓷塑创作的大吴泥塑艺人之一。50年代中期公私合营后，仍留在枫溪瓷厂工作，这期间，创

[1] 陈向军，丘陶亮，等. 中国民间泥彩塑集成：大吴泥塑卷[M]. 西安：陕西师范大学出版总社，2018：97-98.

作了《秦香莲》《辞郎洲》等作品。1959年，省枫溪陶瓷研究所成立后，与吴金福一起调入该所从事设计创作，1962年也同样因体制下放回大吴家中务农。1965年到大吴陶瓷厂工作。他的泥塑艺术先是继承家庭技艺，从文身入手，后又向臣景、武景扩展。他是大吴泥塑品类的多面手，尤以武景见长。目前能见到的主要作品有《张飞战马超》（武景）、《薛仁贵征东》（武景）、《李世民、薛仁贵与盖苏文》（又称《凤凰山救驾》，武景）、《薛仁贵、程咬金与徐懋功》（武景）、《姜太公遇文王》（臣景）、《打石》（文身）等。其作品曾有一批销往潮汕各地及东南亚各国。在大吴陶瓷厂工作期间，吴金福曾将技术传授给年轻人，并为一些年轻人太注重经济收入而不愿学习泥塑深感痛惜。老人家年逾九旬时仍经常随心所欲捏捏塑塑，以度晚年。

3.1.6 吴炳廷

吴炳廷是大吴泥塑老艺人，为吴金福之子，自幼受家庭的艺术陶冶，12岁便能与父合作《牧童牛》《抱鱼童》等泥塑作品，其后在给父亲做助手的过程中不断学艺，从制作配件到独立创作，掌握了泥塑的技巧。1955年任当地村干部，1971～1975年任大吴村党支部书记，曾于1975年间调浮洋公社（镇）农机站任站长，但他一直沉醉于对泥塑的热爱。1966～1976年间，泥塑创作一度中断，村内很多传世佳作和模具被毁，但吴炳廷仍专注泥塑艺术的探索。20世纪80年代后，大吴泥塑又迎来了发展契机，可以公开在村里建起小焙炉，在埕头开展泥塑创作，吴炳廷成为村里泥塑艺人中最早公开恢复泥塑创作活动的先行者。目前已知其作品有《张飞战马超》《十五贯》《古城会》《武松醉打蒋门神》《张飞打督邮》《仙姬送子》等，还有《角力》等一批反映农村生活题材的作品。

吴炳廷是新时期继承大吴泥塑艺术的先行者，同时对泥塑技艺毫无保留，他在埕头创作得到了当地人的肯定，也吸引了一些青年人观摩学习，又成为这门艺术的传播者，他身上充满了恢复和振兴大吴泥塑的责任感，是一个承先启后的人物。在向他拜师学艺的后人中，有的现已成为知名艺师。自1991年起，先后有《民间文艺》杂志、中央电视台、洛阳电视台、潮州电视台、汕头电视台以及《汕头日报》等媒体对他进行采访和报道，作品为东南亚各国以及香港、广州、深圳等藏家收藏。蔡仰颜先生为之撰写了评论。吴炳廷家族在大吴泥塑史中占有重要的地位，从吴正盛（"盛记""盛合"）、吴正财（"财记"）到吴金福（"福合""金记"），再到吴炳廷，传承和发扬了大吴泥塑的文化内涵[1]。

[1] 陈向军，丘陶亮，等. 中国民间泥彩塑集成：大吴泥塑[M]. 西安：陕西师范大学出版总社，2018：97-98.

3.2 当代名家

3.2.1 吴光让

　　吴光让，生于1948年，号光合，大吴泥塑第23代传人，国家级非物质文化遗产项目（大吴泥塑）代表性传承人，中国彩塑专业委员会委员，高级工艺美术师，广东省工艺美术大师，广东省民间文化技艺大师。中国民间文艺家协会、中国工艺美术学会会员，第十一届中国民间文艺"山花奖"获得者。

吴光让制作泥塑

吴光让工作室所获荣誉

吴光让艺承其父吴来树，五十多年来临艺不辍，醉心大吴传统泥塑艺术的研究创作，承祖辈古风，技艺传统纯正，深具潮州民间艺术神韵。其作品人物文身生动传神，衣带流畅飘逸，有着民间戏剧的韵律美感和浓郁的潮州乡土气息。作品曾荣获"中国传统工艺美术精品大展（北京·2008）"金奖、中国民间工艺美术"乡土奖"、中国工艺美术"百花奖"等奖项。精品被中国美术馆、中国艺术研究院、中国农业博物馆、中国泥人博物馆等单位收藏。吴光让创作的至今最大型大吴泥塑《人生礼俗》（135个人物）为广东省博物馆收藏。他还曾参加由文化和旅游部等主办的"中国非物质文化遗产传统技艺大展"等各项艺术展演、研讨。个人简介和作品入选《中国民间文艺家大辞典》《中国当代民间工艺名家名作选粹》《广东陶瓷艺术家名典》。新加坡《联合早报》、《侨报》美国版、《中国书画报》《中国民族报》《潮商》《南方》《潮州市非物质文化遗产通览》等报纸杂志以及中央电视台、广东电视台、北京电视台、香港亚洲电视台、潮商卫视、潮州电视台、汕头电视台等媒体皆对他有专题报道。

吴光让的祖父吴瑞昌、父亲吴来树、伯父吴东河皆为当时泥塑名手。他16岁随父亲学艺，贴塑及大雕塑艺术得其父亲真传。因其父在枫溪工作的关系，吴光让又被带往枫溪，向陈钟鸣等名师请益，加之聪明好学，于是技艺大进。1965年参加汕头地区雕塑工作队，先后参与普宁有关方面的"阶级斗争教育"泥塑创作、1970年的汕头地区"农业学大赛"展览中的大型泥塑创作（集体）等，并先后有《送水到田头》等作品在报上发表。1966年至1976年间，创作了一批现代英模人物和现代戏剧的雕塑，1980年以后，还先后参与十多座寺庙修复中的泥塑佛像制作。吴光让青壮年时期恰逢改革开放的盛世，激发了他艺术创作的积极性，他以"光合"为字号，创作了大量作品。

3.2.2 吴维清

吴维清从偶头和脸谱做起，为木偶班所采用，再模仿前辈艺人之作，《曹操咬靴》（仿吴潘强）、《三打王英》等作品得到各界的认可，于是投入创作。他的戏曲、传奇题材的作品有《太公遇文王》《八宝追夫》等。他同时注重潮州地域农村生活和习俗，先后创作了《挑刺》《推磨》《喝茶》《弈棋》等作品，颇具现实生活气息，并逐渐形成了自己的艺术风格。吴维清勤奋好学，同时具有钻研精神，为解决泥塑作品松脆易碎、一般条件下难长久保存的问题，他大胆借鉴陶瓷小窑炉烧制作品的炉式，将原先祖辈用泥坯土窑低温焖烧的烘焙方式，改革为小电窑烧制，使作品的坚硬度得到提高，接近了低温陶的硬度。为解决泥塑远途的销售、携带、运输问题，他又对产品的包装形式进行改进，对泥塑从创作到包装运输整个过程进行考虑。功夫不负有心人，自1993年起，他已有多件作品在省、市的评比中获奖，有的被广东民间工艺博物馆和其他市级

非物质文化遗产陈列馆收藏、陈列。他还是世界民间文艺家协会会员、中国民间文艺家协会会员、中国彩塑专业委员会委员、广东省民间文艺协会会员、广东省工艺美术协会理事、潮州市工艺美术协会理事、潮州市工艺美术大师。

吴维清国家级传承人证书

3.2.3 吴德祥

吴德祥，1946年出生，2013年泥塑作品《双星夜》荣获第五届国际书画艺术大赛金奖，2014年泥塑作品《达摩祖师》荣获联合国教科文组织艺术品大赛金奖，2015年5月被评为"国际工艺美术大师"，2017年10月被录入"中国文化艺术人才库"。吴德祥自幼酷爱泥塑艺术，20世纪60年代初期，开始当泥塑学徒工，1976年被单位推荐到广州美术学院雕塑系进修。1978年以后，他创作设计了大量泥塑雕塑、陶瓷作品，一直在大吴村从事民间泥塑艺术及陶瓷造型设计制作工作，创作的雕塑作品《李铁拐》在1979年荣获"潮州市工艺美术作品一等奖"；1980年创作的陶瓷动物雕塑《雄鹰》荣获"汕头地区工艺美术作品优秀奖"。他于1978—1982年多次参加广东省工艺美术展览，创作的陶瓷雕塑《和合二仙》《刘海戏蟾》《小八仙》《骆驼》等民间艺术作品，受到高度评价，《羊城晚报》做了专题报道；1982—1984年参与了潮州市开元寺佛像雕塑的修缮工程、潮州市韩文公祠塑像的塑造工程；2006年4月出席在北京人民大会堂举办的首届中国民间艺术高层论坛，作品《李铁拐》《闲人》荣获银奖；2007年2月应邀参加首届"中国吴川杯泥塑艺术邀请赛"，荣获雕塑专家组作品三等奖；2008年5月被世界民间文艺家协会授予第一届亚太地区民间艺术最高奖"金飞鹰奖"终身成就荣誉称号。吴德祥现为中国民间文艺家协会会员、世界民间文艺家协会会员、中国世界华人作家艺术家协会会员。吴德祥认真钻研并掌握了传统的泥塑雕塑脱胎及贴金手法，并将之与现代艺术融合于一体，创造了独具风格的艺术作品。2012年联合国教科文组织授予他"中国文化至贤"荣誉称号。2013年联合国教科文组织又授予他"国际泥塑艺术大师"荣誉称号。

3.2.4 吴宜兴

1937年2月，吴宜兴出身于大吴村一个专门塑制泥塑脸谱、木偶头像和纱灯头的世家。其上第三代吴锡禧、吴仲浩与吴潘强为同时代人。据传承谱系记载，吴锡禧学艺时间为1845年（时吴潘强8岁，也刚学艺）。后兄弟俩创字号"怀合"。第四代吴振续（1892—1973年）、吴振芳（1905—1987年）分别创"添记"和"兴合"字号，主要以戏曲脸谱及纱灯头的设计制作闻名，主要特色是脸谱及纱灯头变化多样，设色艳丽。吴宜兴为吴振芳之后，也以"兴合"为字号（他同代有吴连嗳，1932—1994年，"添记"后人，也承此艺，号字不明）。吴宜兴自小随父学艺，继承祖传脸谱和纱灯头的设计及彩绘技艺，掌握三四百种脸谱的设计和彩绘技艺。20世纪50年代，"兴合"曾专门为汕头相关部门设计制作纱灯头以供出口，在海内外产生一定的影响。吴宜兴心思独巧，且能不断吸收各种戏曲脸谱的特色加以创新。他创作的《水浒一百零八将脸谱》将108人的出身、性格等通过脸谱刻画表现出来，曾分别参加汕头、广州、北京的工艺美术品展览，遍获好评。2012年大吴民俗节，他又推出脸谱150多件。"兴合"号为目前大吴两家著名脸谱制作字号之一。

吴宜兴

3.2.5 吴汉松

吴汉松，1952年出身于大吴村一个专门设计制作木偶戏人物泥塑头像及纱灯头的世家。据采访谱系记录，自其祖父吴晋南起，已使用"文合"字号，至其父辈吴传家（1920—1990年）、吴传耀仍沿袭此字号。后"文合"由吴传家继承，吴传耀再创"耀合"。吴汉松自小随父吴传家学艺，掌握了偶头人物泥

吴汉松

塑的基本技艺，独立创作之后，仍承袭"文合"字号。这是大吴泥塑中数代人沿用同一字号而非各代自立字号的少数家族之一，用现代观点来看，有利于老字号的延续。吴汉松在继承先辈艺术成就的基础上，又大胆创造革新，形成自己的风格。其代表性作品有《木偶人仔头》《历代戏剧脸谱》《戏剧纱灯头》等系列。

3.2.6 吴闻鑫

吴闻鑫，号钟记、金合，大吴泥塑第24代传人，中国民协彩塑专业委员会副主任，广东省非物质文化遗产大吴泥塑项目代表性传承人，高级工艺美术师，2016年度广东省优秀民间文艺家，第十届广东省"新世纪之星"，潮州市第七届拔尖人才，首届潮州市民间艺术大师，潮州市最美工匠。中国民间文艺家协会、中国工艺美术学会会员，广东省民间文艺家协会理事，潮州市民间文艺家协会主席，第十一届中国民间文艺"山化奖"获奖者，中国民间泥彩塑集成《大吴泥塑卷》编委。吴闻鑫师从其父吴光让，追求大吴泥塑古风技法，"让作品说话"的务实创作理念为其座右铭。

吴闻鑫的作品在中国民间工艺美术"乡土奖"、中国工艺美术文化创意奖、第十五届中国工艺美术大师精品博览会等国家级专业展览评比中屡获金奖。其精品为中国美术馆、中国艺术研究院、中国泥人博物馆等单位收藏，泥塑《薛蛟遇狐狸》图片于2012年被原中国铁道部作为站台票主图案录用发行。

吴闻鑫多次参加国内外文化交流，在"中国非物质文化遗产传统技艺大展""首届中国非物质文化遗产博览会""春雨行动"文化志愿者宁夏行等国内重要展览及相关活动中全程演示泥塑制作。受广东省文化和旅游厅选派，多次

出访法国、韩国、俄罗斯、澳大利亚、新西兰、斐济、萨摩亚、墨西哥、哥斯达黎加、越南、老挝、柬埔寨等国家开展文化交流，展示广东民间技艺，宣传中华传统文化。

吴闻鑫个人简介和作品入选《中国民间文艺家大辞典》《中国当代民间工艺名家名作选粹》《潮州文化名人谱牒》。《南方日报》《侨报》《陶瓷科学与艺术》、深圳《晶报》《银川晚报》《南方》《汕头特区报》《汕头都市报》《潮州日报》、法国《留尼汪岛日报》等国内外报纸杂志以及中央电视台、北京电视台、潮州电视台、潮安电视台、潮商卫视、韩国MBC电视台等媒体曾对他进行报道。

3.2.7 吴宏城

吴宏城（吴光让次子），生于1975年，大吴泥塑第24代传人，潮州市非物质文化遗产大吴泥塑代表性传承人，首届潮州市民间艺术大师，潮安县第五届优秀中青年科技人才，潮州市裕合大吴泥塑研究院副院长，中国工艺美术学会会员，广东省潮州市潮安区民协会员。

受家庭影响，吴宏城自幼喜好泥塑艺术，十多岁时，边读书边学习泥塑。1992年，高中毕业后随父亲吴光让专职学习大吴泥塑。2002年，受邀参加由汕头市宣传部牵头，文化局、旅游局、文联等单位联合组织的首届汕头民俗文化节活动，展示泥塑作品和演示贴塑艺术。2003年，应汕头艺术家协会邀请参加第二届汕头民俗文化节民间艺术展演。2009年，泥塑《霸王别姬》为宁夏非物质文化遗产保护研究中心收藏；泥塑《吕蒙正》荣获第二届中国工艺美术"乡土奖"铜奖。2010年，泥塑作品参加文化部主办的"首届中国非物

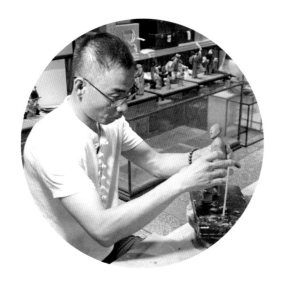

质文化遗产博览会"。2010—2011年，参加广东省文化厅指导主办的"中山文化消费节"展览活动。2010年，作品《西湖借伞》入选第四届广东省民间工艺精品展；个人简历、作品入编《韩风潮艺》一书。2011年，泥塑作品参加第七届文博会非物质文化遗产馆展览。2011年，代表大吴泥塑项目参加广东省文化厅主办的"广东省文化遗产保护成果展"；泥塑《秋香上茶》荣获第三届中国民间工艺美术"乡土奖"银奖。2012年，与吴光让、吴闻鑫共同创作的泥塑《饮水思源》荣获中国工艺美术"百花奖"银奖；泥塑《挑刺》为中法学校校友会收藏；泥塑《柳英春赠衣》荣获"中国工艺美术文化创意奖"银奖；与吴光让合作的泥塑《出花园》荣获第七届中国（长春）民间艺术博览会艺术品金奖。2013年，与吴光让联合创作的泥塑《陈三五娘——下聘》荣获"中国（开封）首届工艺美术展"金奖；与吴光让联合创作的泥塑作品《荔镜记——陈三卜楼》荣获2013年中国工艺美术"百花奖"金奖；泥塑《苏三起解》荣获2013年中国工艺美术"文化创意奖"金奖；泥塑作品参加潮州市潮安县"文化遗产日"展览；参加广东省第二届民间文艺博览会；泥塑《白蛇传·盗仙草》在第十五届中国工艺美术大师博览会荣获中国工艺美术金奖；与吴光让、吴闻鑫联合创作的泥塑作品《出花园》荣获第十一届中国民间文化"山花奖"。2014年，参加由汕头市民间文艺家协会主办的"首届潮汕民俗文化节"展演活动；赴深圳参加由中国艺术研究院主办的"中国非物质文化遗产百项技艺联展"；受新加坡八邑会馆邀请，赴新加坡展示泥塑工艺，新加坡《联合早报》做了专题报道；泥塑《贵妃醉酒》在第十六届中国工艺美术大师博览会荣获中国工艺美术金奖；参加中国文联、中国民协、中国美术学院主办的"中国手工艺精品展"和"中国民间手工艺传承人高级研修班"并结业。

3.2.8 吴漫

吴漫，1986年出生，广东省潮安区浮洋镇大吴村人，潮州大吴泥塑第26代传人。从小跟随国家级非物质文化遗产项目大吴泥塑国家级传承人、广东省工艺美术大师吴维清学艺。

2008年毕业于广州大学艺术设计专业，在对大吴传统泥塑学习过程中，努力探索大吴传统工艺技艺，在传承传统工艺基础上结合当代艺术理念努力创新，运用所学知识对人物造型、色彩等不断改进，让传统艺术的魅力越发精彩。2013年被评为中级工艺美术师，2014年被认证为潮州市市级非物质文化遗产项目潮州大吴泥塑代表性传承人。

2010年，代表国家级非物质文化遗产项目潮州大吴泥塑参加上海世博会展演和第十六届广州亚运会赛时文化活动展演。2012年，受广东省民间工艺博物馆（陈家祠）邀请，随父修复馆藏大吴泥塑，得到专家学者的一致好评；作品《陈三五娘》被广东省民间工艺博物馆收藏。2017年，泥塑作品《王茂生进酒》经过省非遗专家组鉴定，被广东省非遗博物馆收藏。2018年，泥塑作品《泥之舞》获得第五届中国非遗博览会传统工艺大赛泥面塑项目三等奖。

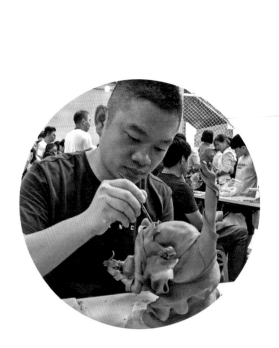

吴漫制作《泥之舞》

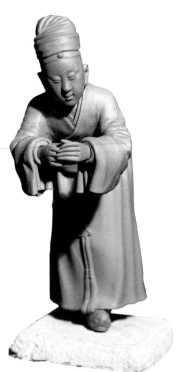

制作中的大吴泥塑
作者 吴漫

3.3 传承人访谈

3.3.1 传承人吴光让访谈

问：吴老师您可以介绍一下自己，以及您学习泥塑的一些经历吗？

吴光让：我出身于大吴村一个世代从事泥塑艺术的家庭。父亲吴来树是当地一位很有名气的泥塑艺人，母亲是一位温良平实的农村妇女。在我七岁时，母亲逝世了。大约在我十岁时，为了生活，父亲到比邻的枫溪镇当泥塑师傅，我也跟着他去，边帮人家"放鹅"边玩泥巴，捏一些小动物，有一次玩泥巴玩得尽兴，竟然把人家一只鹅弄丢了，呵呵。父亲带着我在大吴和枫溪之间往返，从事雕塑，这段时期，是我学习泥塑的启蒙阶段。在父亲潜移默化的影响下，我对泥巴有了一种心灵上的感觉，情有独钟。

在父亲的悉心传授下，我在十六岁时已初步掌握了大吴泥塑制作技艺，当时父亲回家乡泥塑工艺厂当泥塑师傅，我也在他身边当起了泥塑工人。在工作期间，我深入学习雕塑和贴塑，并时常徒步到十多公里外的枫溪走访名师博采众长，并有幸得到中国陶瓷艺术大师陈钟鸣的指导，对我后来泥塑技艺的提升，起到很大作用。

1966～1976年，制作大吴泥塑的艺人，只能做无产阶级人物、英雄人物、样板戏等革命题材。大吴泥塑的老艺人，跑的跑，去世的去世，大吴泥塑传承青黄不接。我父亲在夜里关着门窗点着油灯，偷偷地教我。但学做戏剧人物的事，还是被人发现了，父亲和我被罚站在气灯下三天三夜。那时候的艰难，是我们现在不能理解和想象的。

采访吴光让

70年代是最艰难的时期，父亲因病去世。在去世之前，他在病床上，把最后的技艺传给我，当时大吴村的支部书记吴孝强也在场。其实很多技艺诀窍，只是一句话而已，病床授艺，也是父亲对我最后的点拨。为什么说最艰难，因为除了父亲走了，我的右手指骨也得了"蚀骨蛇"的疾病，就是手指骨不断受到病菌的侵蚀，发作时疼痛难忍。当时为了养家糊口，只能一边强忍着疼痛，一边做销往汕头的观音像。每每工作到深夜，饥寒交迫，只能饮白开水取暖充饥。

改革开放后，我为周边的陶瓷厂塑造了大量的陶瓷模型，那时还有一个喜欢泥塑的年轻人总来看我做雕塑，一看就一上午，在此就不说他的名字了。同时，我也为十多座寺院创作了大型塑像。我的手指，就是在为福建一座庵庙做神佛像时，被看管庵庙的村民用土方治好的。

90年代后期至今，我一直在家从事大吴泥塑的研究与创作。这时期有几件令我高兴的事：一是2007年，在参加第一届中国民间工艺美术"乡土奖"评选时，我的泥塑作品《搜楼》和惠山泥人喻湘莲等大师的作品并列金奖。我那时还是一个普通农民，也没有什么职称，而喻大师等人已是国家级传承人、中国工艺美术大师，所以我受到很大的鼓舞，也引以为荣。二是2008年大吴泥塑被认定为国家级非物质文化遗产，隔年我就被评为国家级传承人。三是2013年12月，泥塑《出花园》荣获第十一届中国民间文艺"山花奖"，获得这个中国民间文艺最高奖项是我没料想到的，因为在我之前，潮州工艺界从没有人获得过这个奖。四是2017年，我的10多件作品被中国美术最高殿堂——中国美术馆收藏。

3.3.2 传承人吴闻鑫访谈

问：可以谈谈您学习大吴泥塑的经历吗？

吴闻鑫：我自幼喜欢拿着泥巴在祖辈留下来的花鸟鱼虫的模具上印压，看着印出来的精美泥塑，内心的快乐和印出来的鸟儿一样，好像能上天飞翔。幼儿园时，我喜欢临摹小人书上的图画，印象最深刻的一次是画骑着赤兔马的关公，马的后腿总是画不好，画了擦，擦了画，老是画坏。我当时急得哭了，父亲对我说："不要急，你是眼高手低，不要管它了，以后画多了自然能画好。"此情此景，我至今仍记忆犹新。

到读小学，随着画画水平的提高，在老师的鼓励下，我参加全镇小学生绘画比赛，并获得一等奖，这是我人生中的第一次奖项。读小学这段时期，适逢改革开放，潮州的陶瓷行业如雨后春笋一样。很多陶瓷厂的老板请父亲塑造陶瓷模型，父亲常常通宵工作。我也在这时真正开始学习泥塑雕塑，并奠定了良好的基础。读初中时，寒暑假期间，随父亲辗转10多座寺庙制作神佛像，几经寒暑，泥塑水平日益提高。初二时，我创作的《老师》《展翅》两件泥塑作品参加全市中

采访吴闻鑫

小学生艺术比赛，并获得初中组优秀作品一等奖。1993年春，为更深入学习现代工艺美术知识，我到广东省陶瓷学校美术培训班接受专业培训。同年六月，报考该校并以优异成绩考入陶校雕塑班。在校四年，我认真学习，成绩也比较突出，可能有点艺术天赋，老师喜欢和我谈论艺术话题，谈谈创作的感受，分析作品的优劣。1997年中专毕业后，我正式系统学习家乡泥塑艺术。家乡的泥塑是一种古老的民间艺术，已有700多年的历史，她从萌芽到发展成熟，是数代人的经验和心血结晶，其历史意义深远，但技艺面临失传的事实，也令人倍觉沉重。我以赤子之心怀着对先辈无比崇敬的心情来学习、研究这门古老技艺。精通本技艺的父亲对我给予了大力支持，他悉心传授一生所学，从挖泥、炼泥、捏塑、烧坯、彩绘等五个环节的每一道工序，不分巨细，皆给我最详尽的教导。通过不断地学习研究，大吴泥塑的雕、塑、捏、贴、刻、印、彩等艺术表现手法渐渐为我所掌握通晓。冬去春来，通过20多年的学习、创作和社会实践，我对祖传泥贴塑艺术有着深刻的认识，掌握了大吴泥塑古老的制作技法，继承了历代先辈艺人的经验和心血，成为大吴泥塑第24代传人。

问：您可以谈谈大吴泥塑的传承意义吗？

吴闻鑫：大吴泥塑通过700多年的积累成为中国民间美术的精品，同时也塑造了当地的风情、民俗、社会现象，它具备历史价值和文化价值。

问：您可以介绍一下目前自己比较满意的作品吗？

吴闻鑫：有一件作品叫《双青天——夜探》，取材于潮剧同名剧目。表现的是两个清代官员，上级和下级，下级被误会贬职的故事。这件作品自己做得比较满意，舞台表现和泥塑表现不同，我进行了一定程度的调整，表现了两官一心为民的场景。

3.3.3 传承人吴宏城访谈

问：您是如何对大吴泥塑进行创新的呢？

吴宏城：大吴泥塑的表现题材比较复杂，泥塑的陈列摆放也有一定规矩。我从国画和潮州的潮彩受到启发，假如把大吴泥塑以挂盘的形式进行展示可能就比较方便。所以我进行了一种创新的尝试，把国画背景画在盘子上，把大吴泥塑固定在盘中。

问：可以谈谈在您的家族中大吴泥塑是如何传承的吗？

吴宏城：大吴泥塑是先辈一代代积累下来的结晶，是一种宝贵的财富，我们作为传承人有责任把它传承下去。我现在就开始培养我的孩子，培养他对大吴泥塑的兴趣和一些基本功，像素描、泥塑造型等，一点点去培养他的兴趣。希望大吴泥塑可以继续传承下去，发扬光大。

采访吴宏城

3.3.4 传承人吴漫访谈

问：作为80后，您是十分年轻的泥塑传承人，是否感觉到坚持泥塑创作很不容易？

吴漫：我大学毕业以后就回来和父亲一起创作泥塑，创作是很考验耐心的。我之前也做过其他工作，现在还是以创作泥塑为主。

问：目前的工作室是楼下工作楼上居住吗？

吴漫：是的，我们继承了传统的家庭式工作坊的模式。

问：您负责做一些什么类型的泥塑呢？

吴漫：我主要负责做一些量产的作品，父亲主要做精品。

问：您做一个泥塑大约多久？

吴漫：我大约一两天时间就可完成一个基本造型。

问：可以讲一讲如何使用模具吗？

吴漫：泥塑中有些部分我们使用模具塑造，例如道具或者衣服的装饰等，这样可以提高制作的效率。比如衣服飘带的模具，有老者衣服上的飘带，有普通人或者书生衣服上的飘带，还有达官贵人衣服上的飘带。制作的时候先将泥土在磨具里压实，然后再把压成型的泥土粘出来，贴在需要贴的地方。

采访吴漫

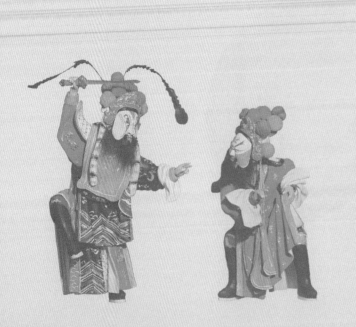

4 / 作品欣赏

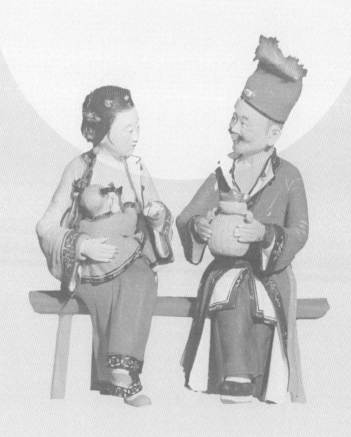

4.1 大吴泥塑分类作品欣赏

4.1.1 戏剧题材泥塑作品欣赏

《观花灯》

　　花灯是我国著名的民间工艺品。每逢元宵佳节（正月十五日），人们乘着新年的余兴，在街头巷尾挂起各式各样的花灯，踏月观灯，气氛格外热烈。花灯是伴随着民间风俗、民间艺术的发展而流行的。潮州花灯以表现历史人物、戏曲故事的完整情节著名。当地出产的"百屏灯"，"活灯看完看纱灯，头屏董卓凤仪亭，貂蝉共伊在玩耍，吕布气得手捶胸，二屏秦琼倒铜旗，三屏李素射金钱"，从《三国演义》到《水泊梁山》，内容连贯，形式多样。人物以竹为骨架，绸为衣服，面部以通草片彩绘，灯光人影，绰约动人。吴光让的作品《观花灯》就取材于潮剧《荔镜记》，塑造陈三和五娘在潮州东门城楼上观看花灯的场景。

《观花灯》
作者　吴光让

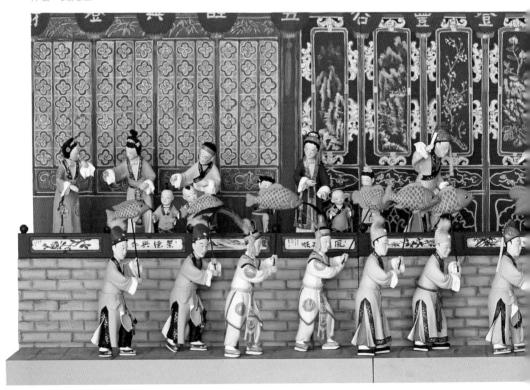

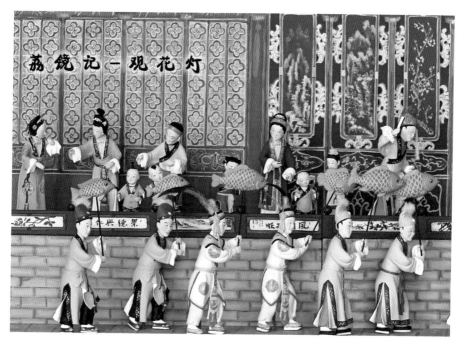

《观花灯》局部
作者　吴光让

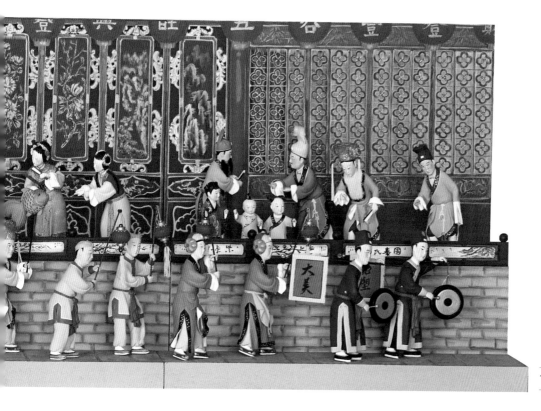

《秦香莲》

此作取材于潮剧《秦香莲》。陈世美家境贫寒，与妻子秦香莲恩爱和谐，经过十年苦读的陈世美进京赶考，中状元后被招为驸马。秦香莲久无陈世美音讯，偕子上京寻夫，但陈世美不肯与其相认，并派韩琪半夜追杀。韩琪不忍下手只好自尽以求义，秦香莲反被误认为是凶手而入狱。在陈世美的授意下，秦香莲被发配边疆，半途中官差奉命杀她，幸为展昭所救。展昭至陈世美家乡寻得人证祺家夫妇，半途上祺大娘死于杀手刀下，包拯找得人证物证，欲定驸马之罪，公主与太后皆赶至阻挡，但包拯终将陈世美送上龙头铡。

《回书》

此作取材于潮剧《回书》。故事讲述刘承佑出猎归来，将井边遇李三娘之事禀告父亲刘智远，得知三娘乃其生母，放声痛哭。晚娘岳秀英为哭声惊动，出堂关心承佑，却被一句"你不是我亲娘"伤痛了心。随后承佑为父所责，向岳秀英赔罪。岳秀英虚怀若谷，劝夫命儿接回李三娘。作品以刘承佑出言不逊后向晚娘秀英道歉求情为题，表现人世间的一种亲情。十六年的养育之恩，也就是人们所说的：生身不如养身大。做人不忘本，饮水需思源。此作品于2008年获"中国传统工艺美术精品大展（北京·2008）"金奖。

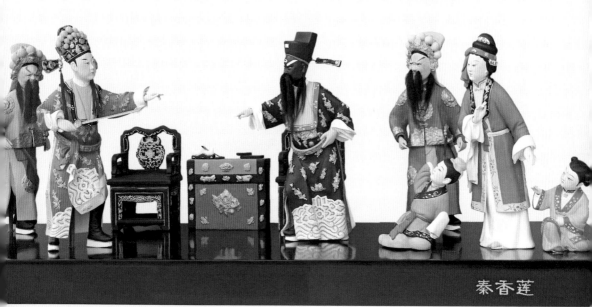

秦香莲

《华文华武》

作品取自《三笑姻缘》，是民间广为流传的作品，主要情节是江南才子唐伯虎与无锡华鸿山太师婢女秋香的恋爱故事，泥塑塑造的是华府里的两位纨绔子弟：华文、华武，他们在戏剧中常常被塑造成丑角，滑稽生动。

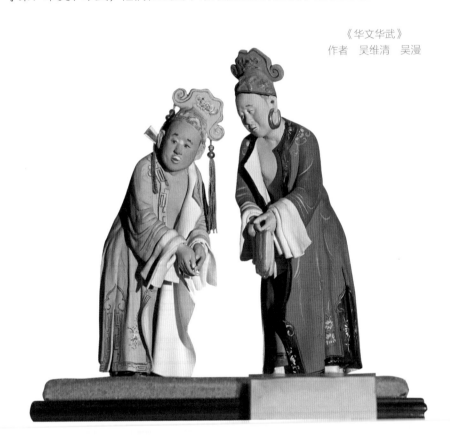

《华文华武》
作者 吴维清 吴漫

4.1.2 生活题材泥塑作品赏析

《潮州工夫茶》

潮州工夫茶是广东省潮汕地区特有的传统饮茶习俗。潮汕茶道，既是一种茶艺，也是一种民俗，在当地不分雅俗，均以茶会友，十分普遍。在潮汕当地，更是把茶作为待客的最佳礼仪并加以完善，不论是公众场合还是居民家中，不论是路边村头还是工厂商店，无处不见人们长斟短酌。品茶并不仅仅是为了解渴，人们还在品茶中或联络感情，或互通信息，或闲聊消遣，或洽谈贸易，潮州工夫茶蕴含着丰富的文化内容。此作品取材于当地民间最常见的生活场景，刻画了喝工夫茶的两个男人，旁边还有一个在吹火的调皮男孩。作品传神诙谐，古朴大方。

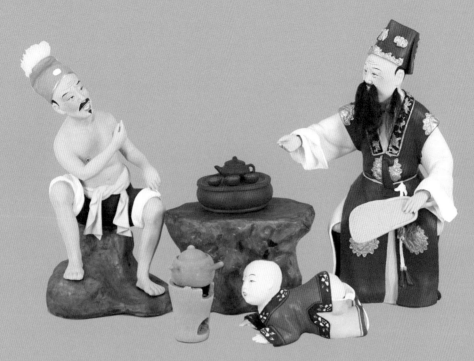

《潮州工夫茶》
作者　吴光让

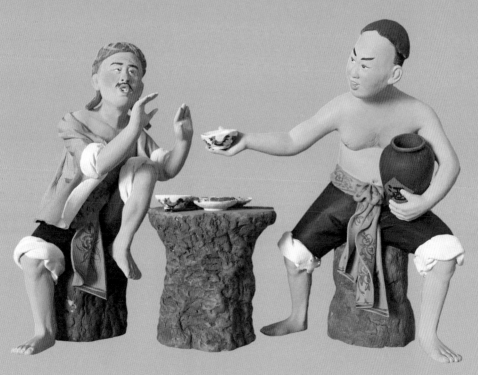

《农闲》
作者　吴闻鑫

《农闲》

作品中的两个农民在一起喝喝酒，聊聊天，吹吹牛，享受农闲的生活时光。左边尖嘴龅牙的农民侧坐在石头上，左脚屈起踏着石头，两手竖起，似在推拒，嘴巴张开仿佛在述说着什么。另一个农民坐在右边的石头上，赤裸上身，膀大腰圆，左手放在大腿上抱一酒坛，右手端着满满的一碗酒，似在劝说同伴再饮一碗。作品展示了生动的农村风情，蕴含着乡土情结，真实地反映了农村的生活。

《男儿当自强》

作品塑造的是一代宗师黄飞鸿，他是著名武术家，在南派武术的发展中有着重要的影响，他的一生充满传奇色彩，曾追随著名爱国将领刘永福在抗日保台战争中立下功勋。作品充分表现出黄飞鸿自强不息的形象。

（右页）
《男儿当自强》
作者　吴宏城

4.1.3　玩具类泥塑作品赏析

《喜童》

大吴喜童，又名粉童，是大吴泥塑传统品种之一，为结婚、生子、节日喜庆之用，乃祥瑞之物。

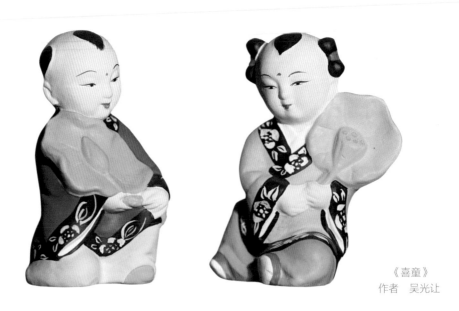

《喜童》
作者　吴光让

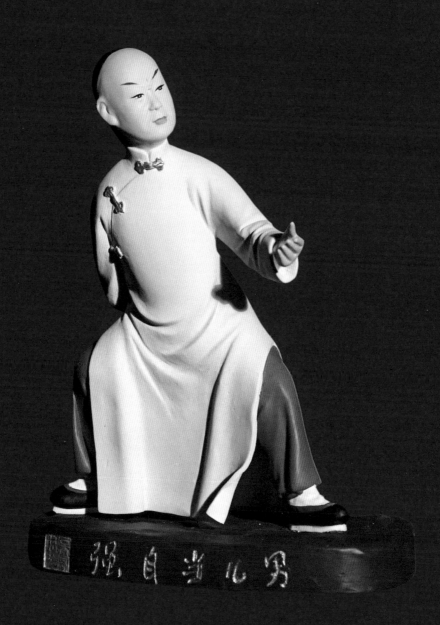

男儿当自强

4.2　大吴泥塑传承人作品欣赏

4.2.1　吴光让泥塑介绍

《搜楼》

　　作品取材于潮剧《搜楼》，讲述明嘉靖年间，朝臣杨椒山，因参揭奸相严嵩惨遭杀害。其子杨德明为父报仇行刺严嵩，不遂被捉，后于法场逃脱。锦衣卫指挥使陆炳与女儿韵香，念其忠良后裔，乃藏德明于府内。适严世藩与其党羽鄢茂卿来访，为鄢所觉，鄢怂恿世藩带众家丁来搜。韵香慌忙急命婢女彩云藏德明于藏书楼之画箱中。彩云机智有胆略，私将德明移藏于小姐卧室碧纱帐内，沉着应付，韵香则惊慌着急。当世藩强自打开书画箱时，韵香竟被吓昏。彩云却乘机指责世藩，世藩既搜不出德明，自知理屈，只好在彩云面前，垂头丧气而去。

<div align="right">

《搜楼》
作者　吴光让
私人收藏

</div>

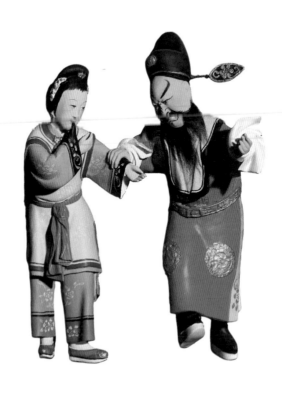

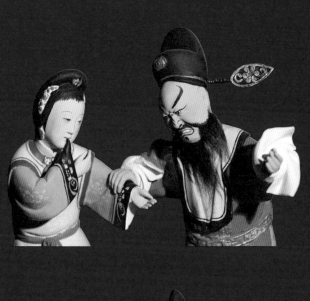

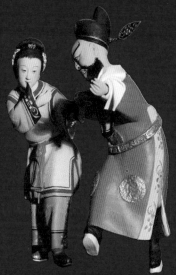

《王茂生进酒》

作品取材于潮剧同名题材《王茂生进酒》。王茂生夫妻得知结义兄弟薛仁贵封王，因无钱备礼，无奈以水充酒，送至王府。作品表现王茂生夫妻挑着咸菜瓮时的场景。大吴泥塑以当地的"牛蹄土"为原料，含水多、质地重，用这样的泥土做出衣襟飘动的轻灵感非常困难。为了突出贴塑特色，泥塑艺人还特意选择潮剧中衣饰繁复的人物为题材，无疑进一步增大了贴塑的难度，也因此作品塑造的人物形象惟妙惟肖、栩栩如生。

（右页上）
《王茂生进酒》
作者　吴光让
中国艺术研究院藏

《马福龙卖箭》

作品取材于潮剧《马福龙卖箭》。元帅胡梦熊远征西辽不利，回朝搬兵，并微服访求武将。偶遇穷困潦倒的马福龙，在街上出卖家传宝箭。胡为试探马之武艺，几番故意侮辱，逼其出手较量。证实马武艺确实高强后，胡即当场赔礼，并邀请马同赴疆场。马福龙出战将辽兵打败，班师回朝。皇帝赏封马福龙为平西王。

（右页下）
《马福龙卖箭》
作者　吴光让
私人收藏

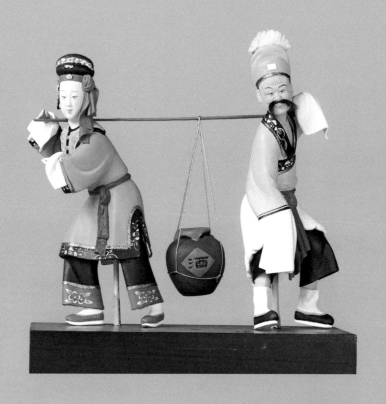

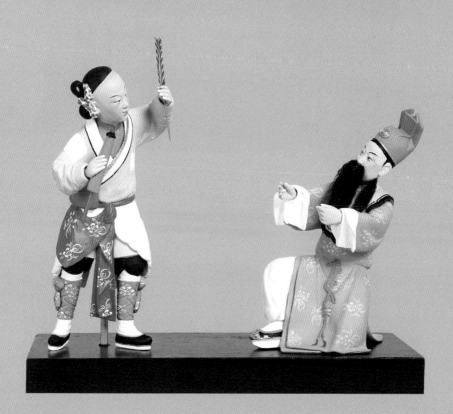

4.2.2 吴维清泥塑介绍

《三打王英》

作品题材取自传统潮剧剧目，描述了王英为救汉室江山，在姚刚寿诞借酒三劝姚刚下山合力锄奸，无奈，由丁姚刚与汉室皇室之间的仇恨，故狠打王英三次共一百二十大板。后姚刚终被王英的精神所感动，下山为光复汉室做出了贡献。作品着重描写姚刚的怒发冲冠，以及王英为劝动姚刚而坚定从容的表情。

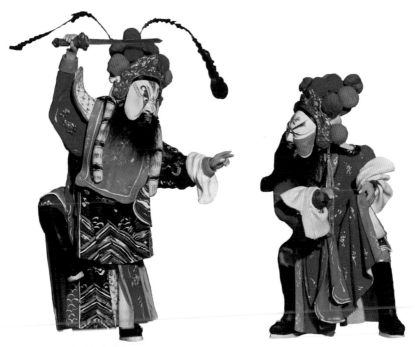

《三打王英》
作者　吴维清　吴漫

《喜门环》

作品题材取自民间家喻户晓的神话传说，讲述潮州西门外有位很有钱的方员外，把小女儿玉枝嫁给三餐难度的农夫李唔直，李唔直在田间抓田鸡时偶得宝物，神仙说宝物都是喜门环大人的，李唔直只能拿到极小的一部分，后李与妻子生下一儿子，取名"喜门环"，神仙把宝物如数赠予喜门环的故事。作品本身表达了人们对美好生活的追求。

（右页）
《喜门环》
作者　吴维清　吴漫

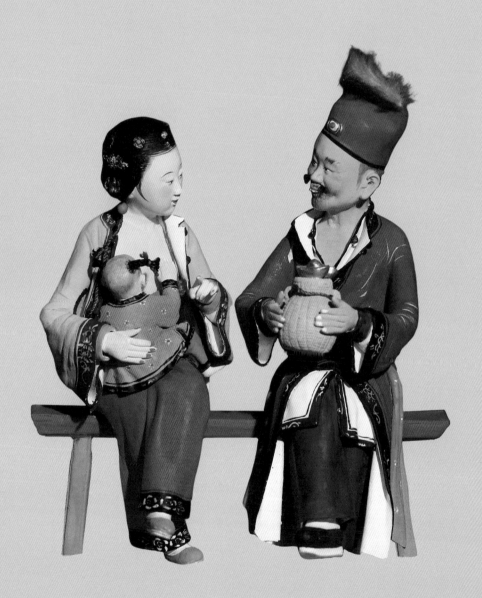

《乐在茶中》

作品题材取自农村生活情景，在农忙闲暇之余，一壶浓浓的工夫茶，一句句说不完的生活趣事，在茶香中谈笑风生。

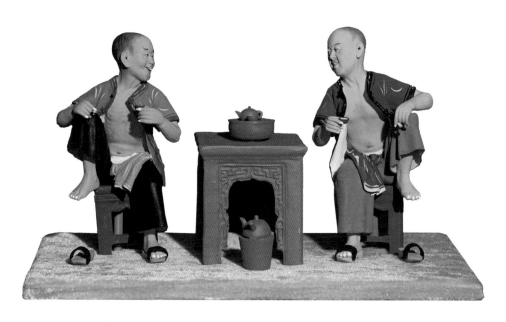

《乐在茶中》
作者　吴维清　吴漫

《少华射袍》

作品题材选自传统剧目《再生缘》，讲述孟龙图有女孟丽君，皇甫家少华慕名前来求亲，恰好当时亦有人为国舅刘奎璧做媒。孟龙图难以取舍，只好安排两人比箭射袍，少华胜出，奎璧含恨而去。作品表现的是一个"武景"，少华拉弓射袍，英姿飒爽。

（右页）
《少华射袍》
作者　吴维清　吴漫

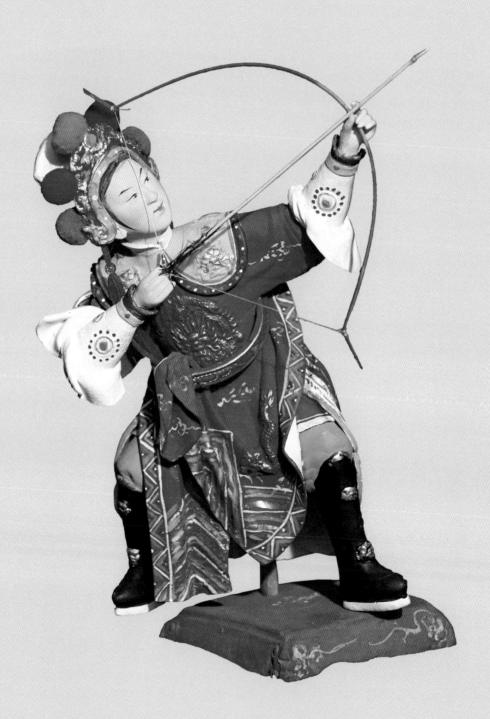

4.2.3 吴闻鑫泥塑介绍

《讲古》

此为生活类题材作品。2009年，作者无意间观看潮州电视台"讲古"节目，勾起儿时的回忆，萌发了创作该题材的念头。作者塑造老人右手拿着烟斗，左手比划着讲述故事的投入神情，以及儿童洗耳倾听的喜悦天真神态，体现出其乐融融的意境。

《柳英春赠衣》

该作品取材于民间戏剧故事。薛仁贵年少时，家境贫寒，为柳员外打杂。某一寒夜，员外之女柳英春见庭外薛仁贵饱受风寒，随生恻隐之心，取衣给他御寒，谁知拿错一件宝衣，致其父疑她与薛仁贵有私情，欲处死之。柳英春无奈假死逃脱，与薛仁贵结为夫妇。作品表现柳英春赠衣时的场景。该作品荣获"中国工艺美术文化创意奖"银奖。

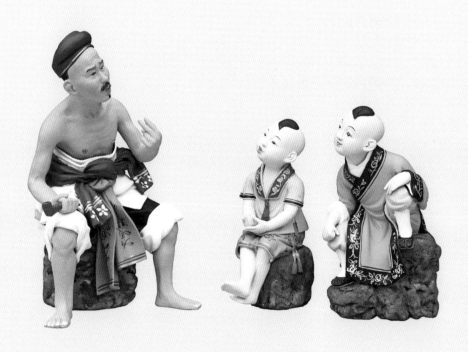

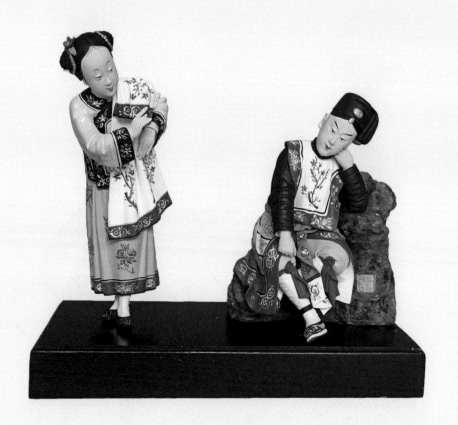

《薛蛟遇狐狸》

作品取材于潮州《百屏灯》之同名题材。唐朝人薛丁山满门受害，其孙薛蛟逃脱，于九焰山聚义。狐狸精桃花女设美人计欲擒薛蛟，薛蛟将计就计，将其降伏。该作品荣获第三届中国民间工艺美术"乡土奖"金奖。

《妙嫦追舟》

作品取材于潮剧《妙嫦追舟》。尼姑陈妙嫦与寄居尼庵的书生潘必正情投意合，不料老尼逼迫书生往临安赴试，妙嫦私自离开礼教禁地，至秋江雇船追赶情人潘必正，可偏偏遇上一位爱打趣的渡伯，因而妙趣横生。妙嫦是一位敢于打破常规追求幸福生活的女性，作者在其服饰的彩绘上，多用暖色调，暗示一个怀春少女的春心。2013年5月，泥塑《妙嫦追舟》荣获第八届中国（莆田）海峡工艺品博览会优秀作品评比金奖。

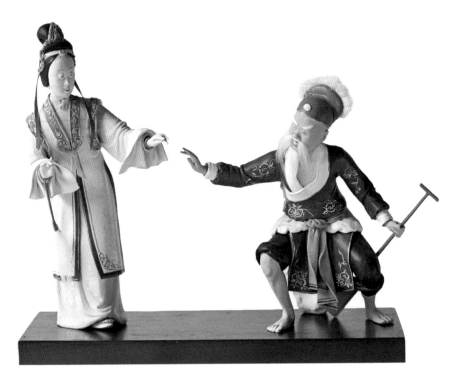

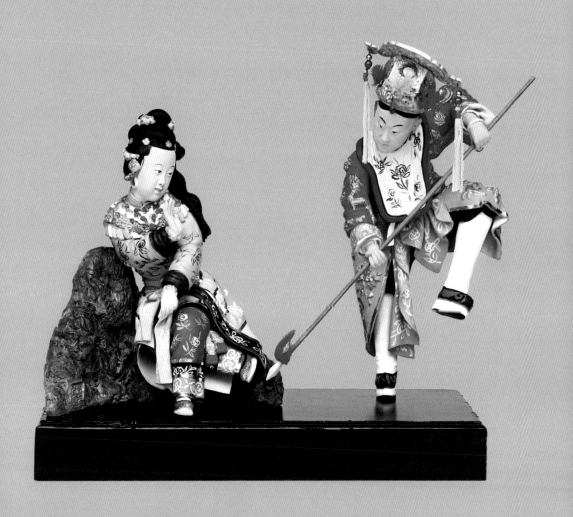

《苏三起解》

作品取材于潮剧《玉堂春》。明朝正德年间，兵部尚书王琼之子王金龙上京赴考，邂逅留春院名妓苏三，订白首之盟，同住经年，银两挥霍一空。王琼惊闻其事，怒将金龙捉回重责。金龙侥幸逃脱沦为花子，苏三赠金促其苦读攻书。苏三从此拒不接客，被鸨婆卖与沈鸿为妾。沈妻妒，定计害之，不料却让沈鸿误食毒面而死。苏三被诬，定为死罪。王金龙得官，巡按山西，提取人犯到太原复审。起解途中，老解差崇公道同情苏三，认为义女。公堂三司会审，王金龙认出人犯确系故人，不敢相认。按察使刘秉义甚觉蹊跷，为解谜团，设下梅亭冻雪之计。金龙深夜偷往探视，得知苏三含冤真相，即召来与案众人，续行三司会审，平了冤狱，让有情人成了眷属。作品塑造苏三起解途中的场景，老解差同情相助，弱质女苏三却对茫茫前途充满忧虑。该作品荣获2013年"中国工艺美术文化创意奖"金奖，现为中国美术馆收藏。

《双青天——夜探》

本作品属于大吴泥塑"文身"类作品，取材于潮州戏剧《双青天》。知府沈则清被年轻的巡按尚青云贬为县令，刚上任就遇到一宗命案，于是微服私访，恰好遇到微服私访的尚青云，阴差阳错地将他拉来当师爷。当夜，二人定计，在店小二的引路下夜探案发之地，抓捕到通奸害夫的贾春兰。在合力侦破的过程中，尚青云通过观察试探，终于明白沈则清是一个不畏权势、一心为民的好官。作者塑造夜探场景，通过人物动态、表情的生动塑造，以静态的形式表现动态的戏台人物，展现了两个亲力亲为、一心一意为民办事的清官。

《双青天——夜探》
作者　吴闻鑫

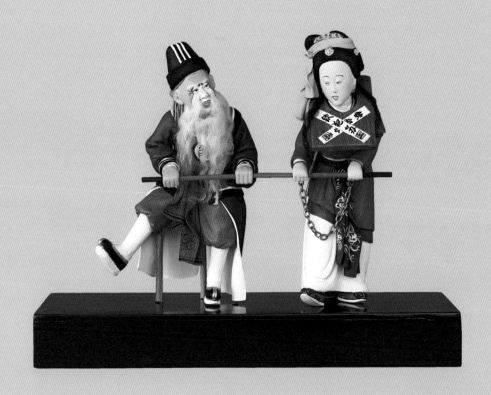

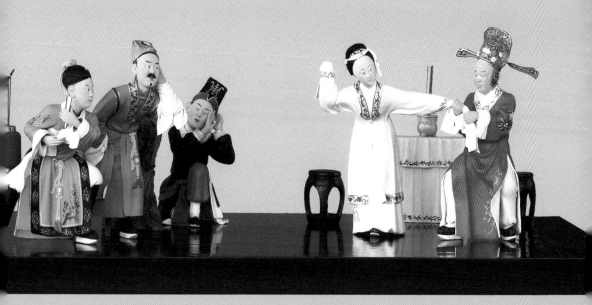

《白蛇传——盗仙草》

作品取材于中国四大民间传说之一《白蛇传》。故事包括借伞、盗仙草、水漫金山、断桥、雷峰塔、祭塔等情节。白素贞带小青游西湖，以借伞结识许仙，并结为夫妻。婚后受金山寺和尚法海所害，白素贞喝下雄黄酒，显出原形，吓死许仙。白素贞上仙山盗取仙草灵芝救活许仙。法海却将许仙骗至金山寺并软禁，白素贞同小青一起与法海斗法，水漫金山寺。白素贞生下孩子后被法海收入钵内，镇压于雷峰塔下。白素贞之子长大祭塔救母，全家团聚。作者在创作盗仙草的过程中，考虑到白素贞是一个为追求幸福生活而受迫害的女子，因此在两个仙童和白素贞的形态、高低的塑造上，让人感受到针对白素贞的强烈压迫和危机感，南极仙翁的及时阻止又是一线生机，形成一紧一松的意境。作品体现了一个受害女子的不屈斗志。该作品荣获第十五届中国工艺美术大师博览会中国工艺美术金奖。

（右页上）
《白蛇传——盗仙草》
作者　吴闻鑫

《刘金锭杀四门》

作品取材于中国传统剧目《女杀四门》，仿自吴来树作品。叙高俊保南唐救主，病困于寿州。其妻刘金锭带兵驰援。至寿州，力杀四门，破围入城。时俊保卸甲中风，金锭为之求药治愈。作品表现刘金锭下山赶赴寿州的场景。刘金锭手执马鞭，体态婀娜多姿、柔中带刚。马奴半蹲，双手作牵马状。作者通过马奴的丑，突出刘金锭的美态英姿。该作品荣获第一届中国民间工艺美术"乡土奖"铜奖。

（右页下）
《刘金锭杀四门》（高24cm）
作者　吴闻鑫

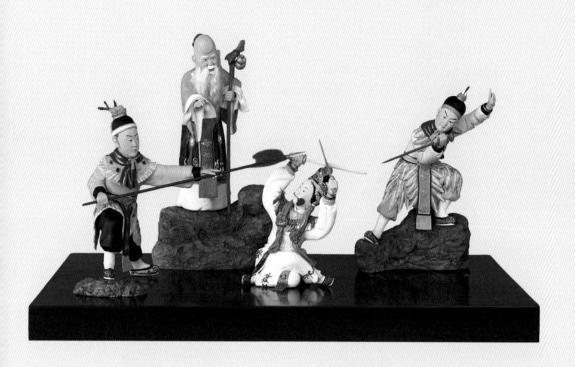

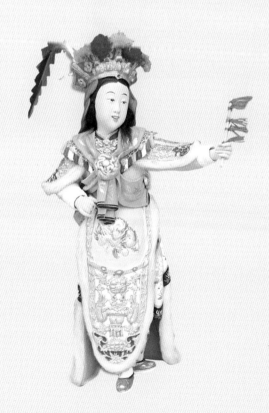

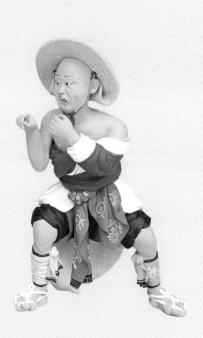

《拜年》

　　作品取材于中国民间的传统"拜年"习俗。古时"拜年"一词原有的含义是向长者拜贺新年。互送大桔拜年，是潮州地区习俗。作品塑造晚辈手执一对大桔（谐音"人吉"），给长者拜年，为长者送来祝福，展现其尊老敬老之心。

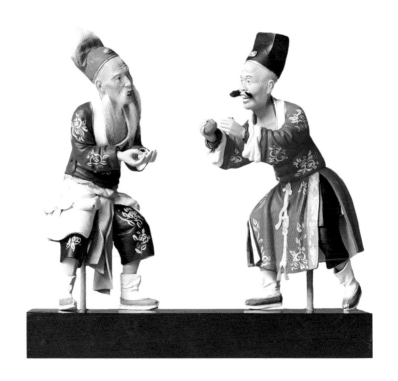

<div align="right">

《拜年》
作者　吴闻鑫

</div>

4.2.4　吴宏城作品介绍

《望江亭》

　　作品取材于潮剧题材。居于清安观中的新寡谭记儿才貌双全，观主侄儿白士中新近失偶，往潭州上任途中探访姑母，观主于是从中撮合，使得白与谭结成夫妻。权贵杨衙内早已看中谭记儿，暗奏圣上请得势剑金牌，往潭州取白首级。中秋，谭记儿扮作渔妇，在望江亭上灌醉杨衙内，窃走势剑金牌。

<div align="right">

（右页）
《望江亭》
作者　吴宏城

</div>

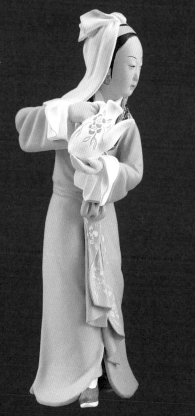
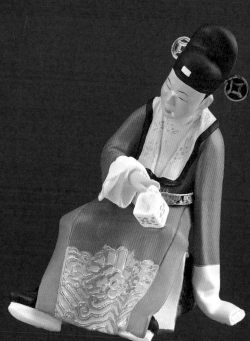

《拳打镇关西》

作品取材于《水浒传》。作者塑造鲁提辖拳打镇关西、救助金氏父女的场景，表现出他富有正义感、嫉恶如仇、慷慨豪爽、有勇有谋、粗中有细的性格。

《三篙恨》

作品取材于潮剧《三篙恨》。江良要为义妹白玉凤鸣冤，却为黄善婆识破，火烧江家。丫环茵香救出江良，二人沿街乞讨，相依为命。

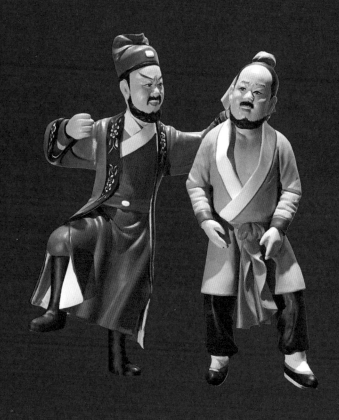

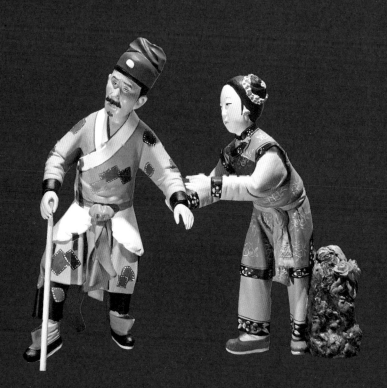

4.3　大吴泥塑脸谱作品欣赏

　　大吴泥塑的脸谱来源于潮剧。脸谱是潮剧舞台人物脸部化妆的一种特殊形式，是潮剧艺术的组成部分。潮剧舞台上勾上脸谱的人物，主要是净行（俗称乌面）和丑行，其他行当除生行的关羽、赵匡胤；武生的孙悟空、姜维等少数人物外，一般都不勾脸。

　　潮剧脸谱图像创作的依据主要有两种：一是来源于神话或民间故事。如神怪人物雷神，潮汕民间传说雷神会飞翔，是潮剧雷神（雷震于）的脸谱，绘上鸟形、鸟嘴、腰背还要加上双翼（翅膀）。二是根据人物的经历、身份，通过图案加以标志。如焦赞曾在芭蕉山当山寨王，在脸谱上绘有一叶芭蕉叶。郑思曾在战斗中伤残一眼（也有传说他是上山救人，被野兽爪伤一眼），故其脸谱是雌雄眼。此外，一些观众熟悉的人物的后裔，如张飞之子张苞、孟良之子孟强、焦赞之子焦玉、尉迟敬德之子尉迟宝林，则袭用其父的脸谱。

（右页）
脸谱
作者　吴宜兴

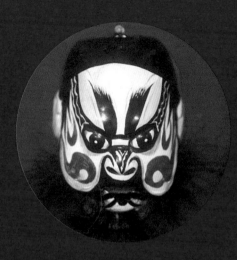
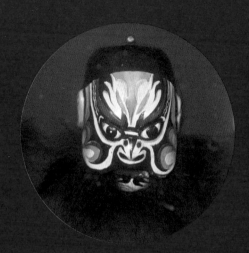
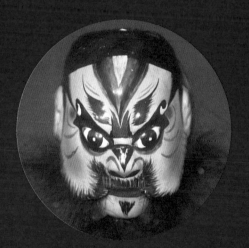
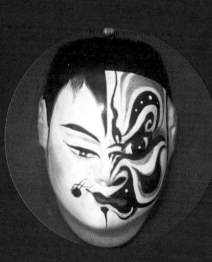

潮剧脸谱在创作手法上，是写实与象征相结合的夸张手法；通过变形、传神、寓意，以突出人物独特的精神气质与性格特征，如关羽、张飞、包拯的脸谱，就以变形、寓意显示了人物的精神气质。

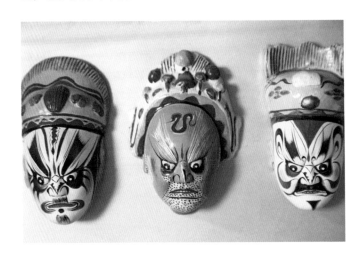

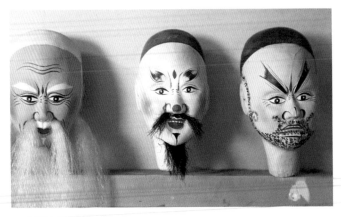

大吴泥塑——脸谱1
作者　吴汉松

脸谱作为舞台艺术形象的组成部分，具有独立的审美价值与道德褒贬的功能，寓褒贬、别善恶于图像、色彩之中。它反映着创作者（艺人）和欣赏者（观众）的审美观念。脸谱的颜色，一般以红色表示忠诚，黑色表示刚直，绿色表示强悍，白色表示奸邪，金银色表示怪异。这与潮汕民间以红色表示喜庆祥瑞、白色表示邪恶不幸相一致。

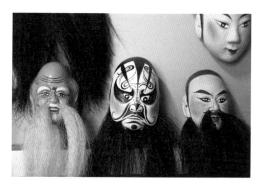

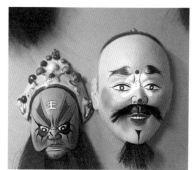

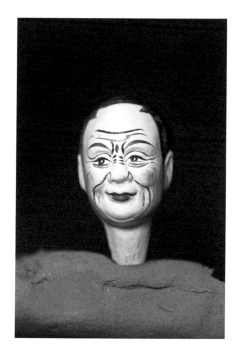

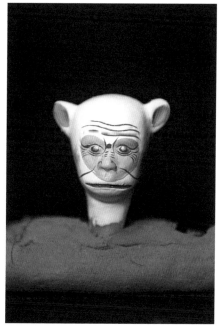

大吴泥塑——脸谱2
作者　吴汉松

4.4 广东省博物馆藏大吴泥塑群像欣赏

　　广东省博物馆是一座省级综合性博物馆。2008年，该馆向吴光让先生订制一系列反映潮州民间礼俗的泥塑群像。这一系列群像如今陈列在广东省博物馆内，向来往的观者生动地诉说着潮州地区的民间礼俗。

　　潮州民间重视人生礼俗。一个人从出生、成年至老去，通常要经历催生、开腥、满月、四月、周岁、入学、成人（出花园）、结婚、祝寿、丧葬等礼俗，尤其是"出花园"和祝寿礼，别致而隆重。

催生礼

孕妇临产月月初，娘家送来鸡蛋（催生蛋），以求生产顺利。

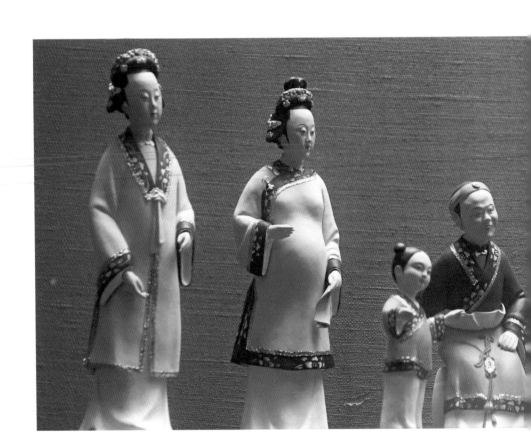

广东博物馆《人生礼俗》展柜

《人生礼俗——催生礼》
作者　吴光让

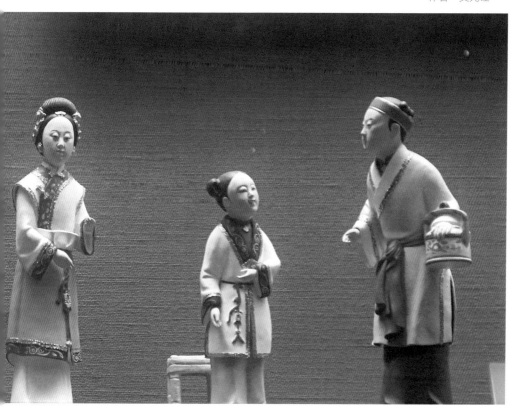

开腥礼

婴儿降临人世之后，一般是满12日时家长就会为婴儿行开腥（荤）礼，当日备办三牲（鸡、鱼、蛋）等礼品，敬拜公婆神，祭品中的鱼按古时要求是有鱼鳔的江鱼，鸡应配有内脏的脾，还要煎甜豆干。祭品及公婆神香炉均应摆置在大水缸的木盖上，然后由母亲手抱着婴儿跪拜"公婆神"，拜毕之后，母亲手持筷子夹着少许鱼肉与婴儿舔一下，祭礼完毕就算婴儿从今天起开腥。

（右页上）
《人生礼俗——开腥礼》
作者 吴光让

满月礼

满月时，公公婆婆为小孙子剪去胎发，去旧迎新，迎吉祥，此后可以出门口、见生人。

（右页中）
《人生礼俗——满月礼》
作者 吴光让

四月礼

小儿满四个月时，可戴外婆送的金银首饰坐竹椅（俗称母仔椅）。当天不能出门（俗称脱产），以后可出远门。

（右页下）
《人生礼俗——四月礼》
作者 吴光让

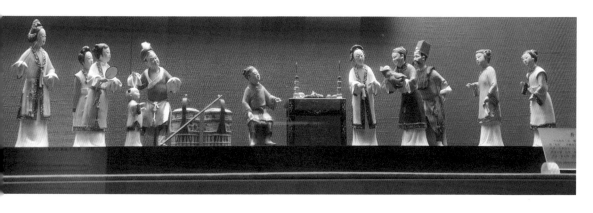

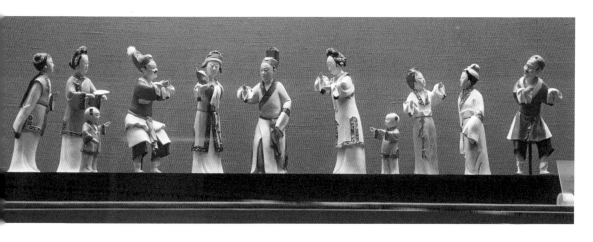

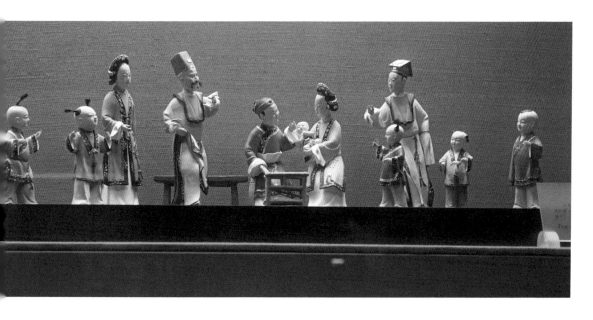

周岁礼

小儿第一次生日，称"头生日"，吃红鸡蛋、甜面条、猪肉豆粉丝。桌子上放文房四宝、刀、弓、胭、粉、针线、金银财宝等玩具，由小儿自选，由此判断小儿长大后的性情志向。

（右页）
《人生礼俗——周岁礼》
作者　吴光让

入学礼

小儿入学第一天，父母准备猪肝炒芹菜、煮鲮鱼、红鸡蛋、豆干炒葱、明糖，带着小孩拜祭孔子，然后让小孩吃这几种菜。"肝"与"官"，"芹"与"勤"，"葱"与"聪"，"鲮"与"龙"，在潮语里发音相同，明糖表示聪明。

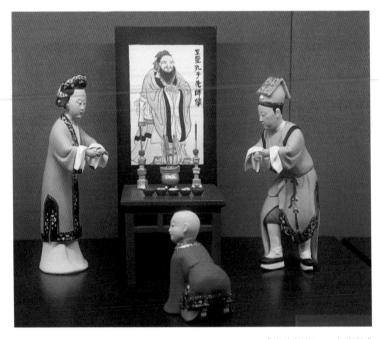

《人生礼俗——入学礼》
作者　吴光让

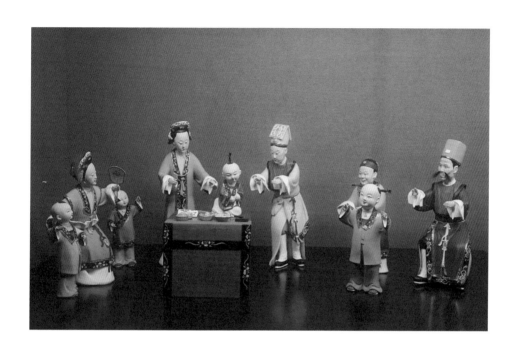

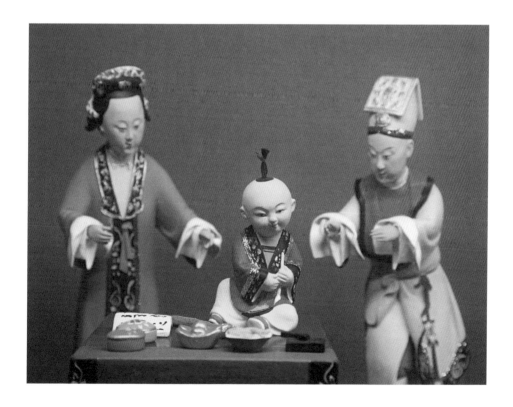

成人礼

孩子15岁时，父母为其"出花园"，举办成人礼。

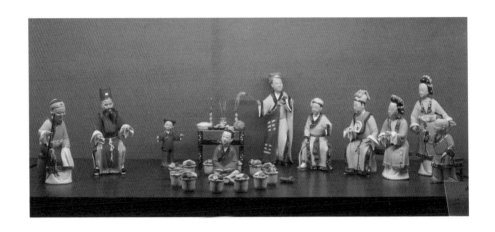

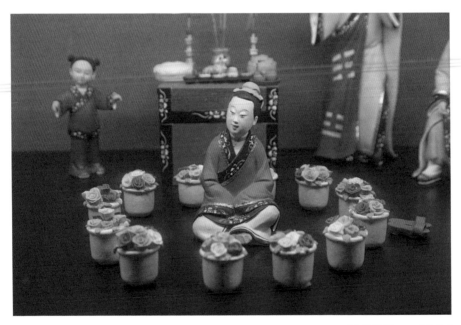

《人生礼俗——成人礼》

作者 吴光让

婚礼捣奔缸

　　新娘由家婆和青娘母带着到自家奔缸边，用秤杆捣奔缸，青娘母则念："奔缸捣浮浮，饲猪大过牛"，以示新娘进门后六畜兴旺、生活美好。

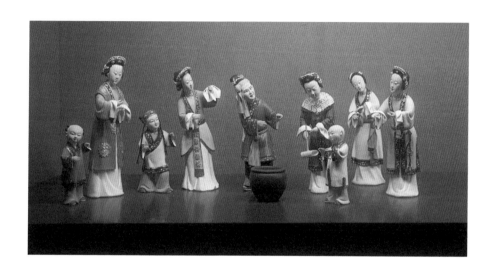

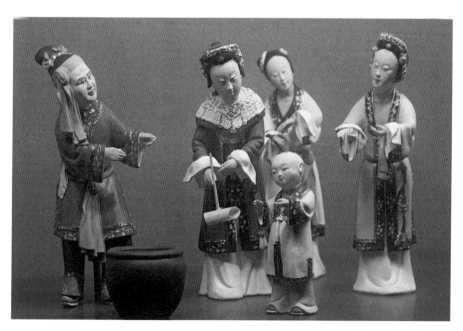

《人生礼俗——婚礼捣奔缸》
作者　吴光让

婚礼分香包

　　结婚当天，新娘把婚前做好的香包分送给新郎的亲朋好友及邻里乡亲，以示新娘的心灵手巧。

《人生礼俗——婚礼分香包》
　　作者　吴光让

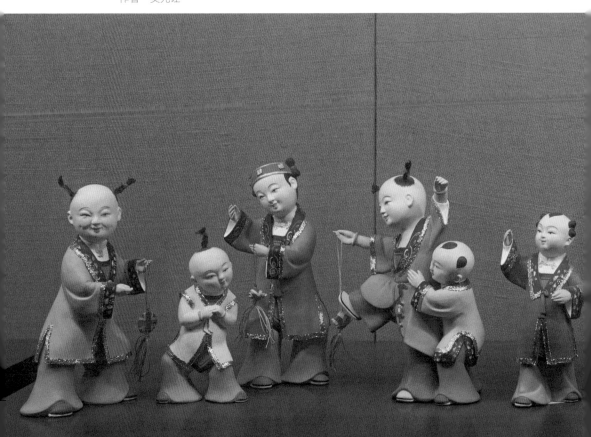

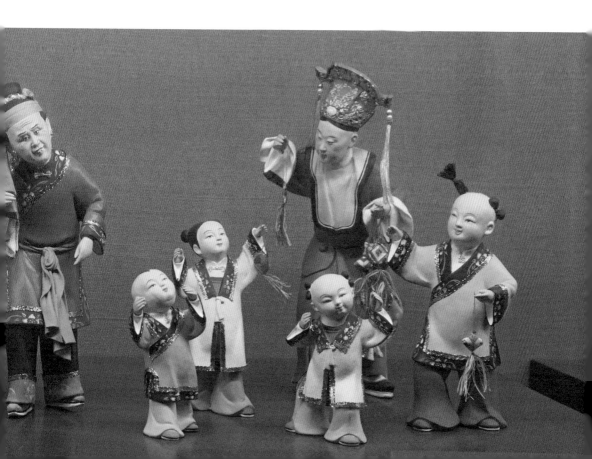

婚礼进门

结婚当天凌晨，新娘在老婶、青娘母和几位未婚姑娘的陪伴下，乘花轿到婆家。新郎、新娘携手进家门。

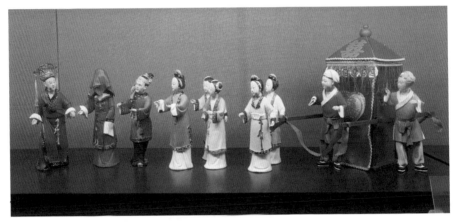

《人生礼俗——婚礼进门》
作者　吴光让

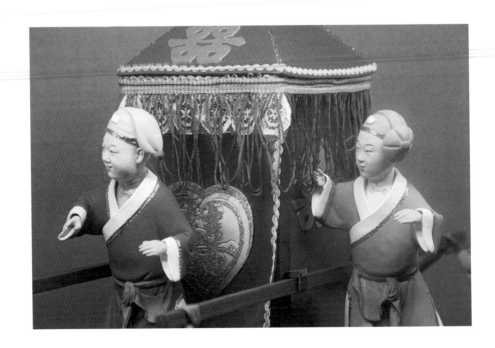

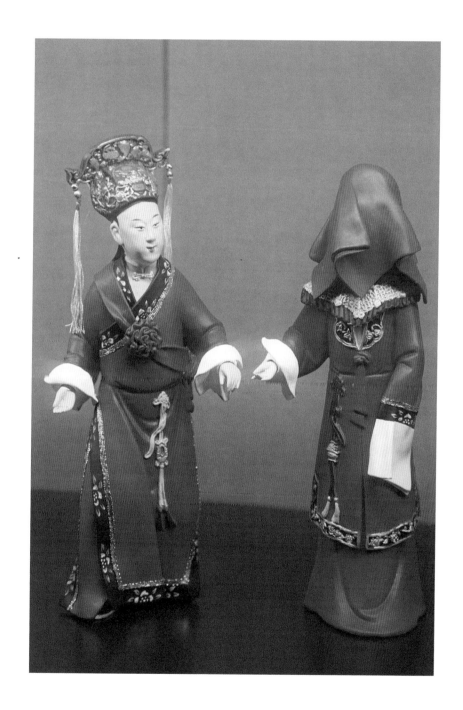

婚礼请拜

结婚当天上午，新娘向长辈下跪敬甜茶，长辈祝贺新娘并送"赏面"——
金、银或红包，新娘则以衣衫、棉布回礼。

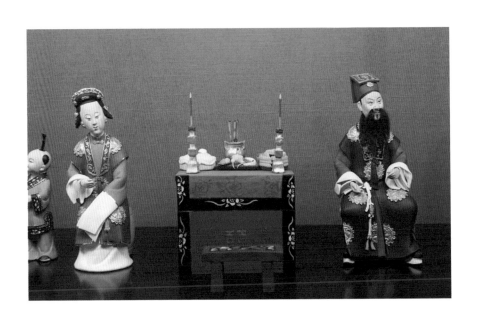

《人生礼俗——婚礼请拜》
 作者 吴光让

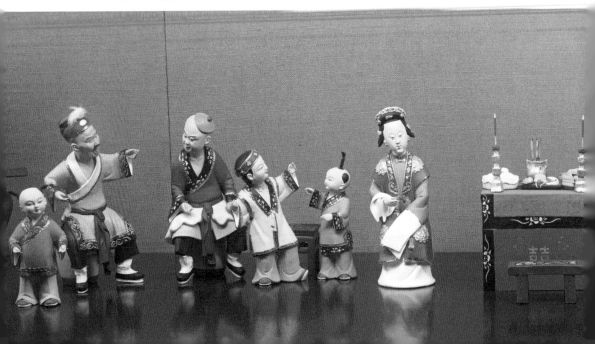

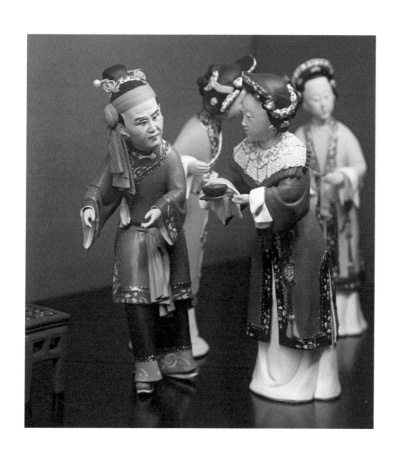

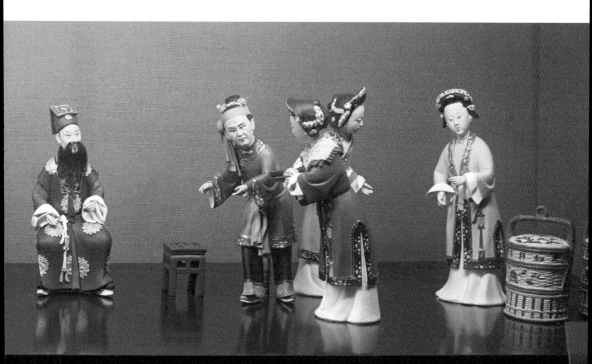

寿礼庆寿

寿是"五福"之首，尤其是六十大寿（一个甲子）意义更为重大。生日当天，儿子媳妇准备三牲或五牲、鸡蛋、豆粉丝、寿桃、糖到乡里神庙奉神爷公，在家接待亲朋好友准备酒席。寿者接受儿孙跪拜请安、朋友致礼。礼毕待茶赴宴。

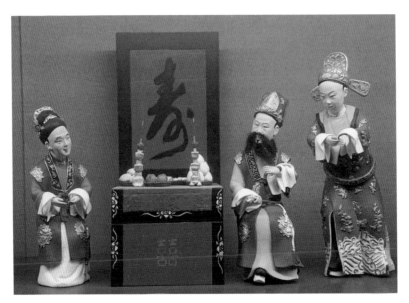

《人生礼俗——寿礼庆寿》
作者　吴光让

寿礼饮茶

拜寿以后，大家一边喝着工夫茶，一边谈笑拉家常，其乐融融。

《人生礼俗——寿礼饮茶》
作者　吴光让

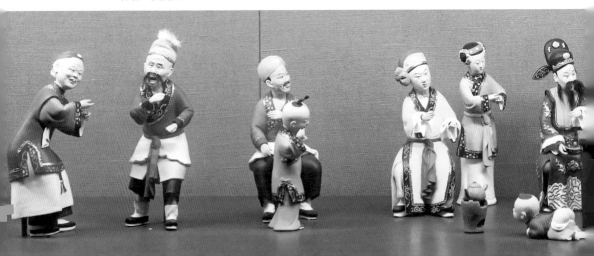

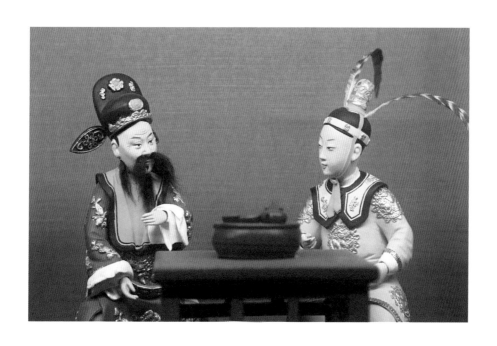

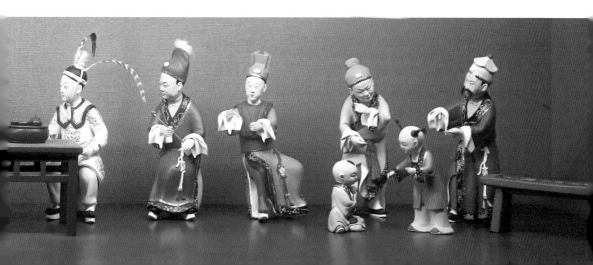

5 / 社会影响

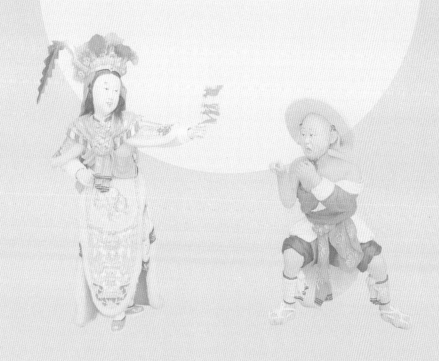

5.1 大吴泥塑的文化价值

潮州大吴泥塑是民间彩塑艺术的重要代表之一，具有独特艺术内涵与社会发展的根淀，其内容与形式充分反映了潮州地域文化的各种事象。它不仅承载着浓烈的地方文化内涵，而且具有独特的艺术价值和审美价值，一方面，大吴泥塑对研究潮州历史文化具有重要价值；另一方面，对传统民间美术的发展也有着非常重要的推动作用。

潮州大吴泥塑发展至今日，已成为国家级非物质文化遗产，蕴含其中的传统民间美术形式语言和其独特的文化内涵和审美价值，正是我们当前学习和研究传统民间艺术的文化学意义所在，是当代艺术不可或缺的宝贵资源。特别是当代面临大量传统民间艺术生存艰难与逐渐消亡的问题，对大吴泥塑这种传统民间艺术的传承研究就显得极为重要。历经700多年的潮州大吴泥塑，在历史、文化、艺术和实用等方面都有着极高的价值，大吴泥塑根植潮州文化的土壤并在这块土地上演绎了一段精彩的历程，其发展历程依靠的就是传承，传承传统民间艺术体现的是民族文化的存在、延续和发展。因此，全面深入地研究潮州大吴泥塑的传承关系，能使我们从整体把握其丰富多彩的发展脉络。

5.2 大吴泥塑的传承模式与传承危机

对大吴泥塑传承发展过程的研究，必然涉及潮州文化的地域特征。与中国其他民间艺术的传承发展特点相似，传承人在传承过程中扮演着重要的作用。传承是一个有机的生命链，延续发展与传承是紧密相连的，是民间艺术的生命。因此，关注潮州大吴泥塑的传承人，了解和研究其在不同时代背景下的传承模式的变化，对延续与发展大吴泥塑这一民间艺术形式非常重要。

5.2.1 家庭式传承

大吴泥塑早期传承模式有两个特点：一是单一的，二是个体的，体现在以家庭传授方式来进行。由于潮州大吴泥塑是受地域环境影响而自然形成的一种民间艺术，是土生土长发展起来的，它的传承方式有着乡土民间艺术的共同特性，就是家庭式传承，家庭中的耳濡目染更容易习得一技之长。这种子承父业的家庭式传承模式在早期大吴泥塑发展中出现较多。根据大吴村艺人世代口传，南宋末年吴静山来到大吴村后，见村中泥土可捏制玩具，于是在农闲之余用手捏制泥塑，最初仅是个人兴趣爱好，得到众人喜爱并具有一定商业价值后，吴静山把这门泥塑技艺传给其长孙吴长洋，之后继续传给后人，由此大吴泥塑技艺世代相传，也影响了同村里的其他人。如清末大吴泥塑大师吴潘强，因技艺高超，其泥塑作品的艺术水平被认为可与同一时期国内很多著名的泥塑

家和画家相提并论，他是大吴泥塑艺术的标志性人物，在泥塑艺术方面的审美和技巧对同村艺人产生了很大影响，对大吴泥塑的发展做出很大的贡献。而大师吴潘强就是继承了其父吴大芳的手艺，并进行创新与发展。

至今仍从事泥塑艺术创作的吴光让在2009年6月底文化部下发的关于第三批国家级非物质文化遗产项目代表性传承人的通知中，被确定为大吴泥塑第23代传人，他的泥塑艺术启蒙同样来自其父亲吴来树。在大吴村，家庭式传承的艺人人数众多，如吴木舜、吴炳廷、吴汉松等，祖父辈皆为泥塑艺人。由此可见，大吴泥塑的传承发展较多依靠这种家庭传承模式。

5.2.2 师徒式传承

在中国传统文化背景下，以传习某种技艺为纽带而形成的师徒式传承，几乎是所有文化艺术门类发展过程中的普遍现象。当一名技术知识需要专研传承下去时，必然面临改变单一的传承模式，潮州大吴泥塑在进入其繁荣生产时期，单一的家庭式传承方式逐渐改变，师徒式传承变得流行，应该说师徒传承是泥塑技艺最主要的传承方式。大吴村史料记载，在明清时期当地民俗活动兴盛，许多人会到大吴村购买用于各种民俗活动所需的"纱灯头"（即制作纱灯的人物头像）和泥玩具"喜童"。购买量的增加使得大吴村出现上百家泥塑作坊的繁荣生产景象，那时每家每户几乎都有生产泥塑的作坊，也吸引许多人通过拜师学艺获得这门技艺并以此为生，而师徒式传承的意义在于能从实际出发，较快掌握这门技术。由此可见，传承方式已不是单一的家族传承模式了，以师傅带徒弟的方式进行传承在大吴更盛行。但也有特殊情况，如泥塑艺人吴维清就是自学成才，他的家族并没有人从事过泥塑相关活动。

随着经济发展和时代变化，无论城市还是乡村，传统的民风习俗逐渐淡化，生活方式也发生了翻天覆地的变化，特别是生活在农村的年轻一代，更热衷于流行时尚的事物，尽管泥塑艺术作品的市场价值越来越高，却极少有人愿意从事传统的泥塑制作，一方面潮州大吴泥塑这门民间手工艺术，制作工序严谨，需要深厚的传统文化底蕴和人文修养；另一方面，泥塑工艺非一日之功可习得，学成至少需要五六年时间，而制作一件成品也需要耗费个把月的精力才能完成。同时，因现代生活方式的改变，传统工艺美术也随之受到影响。至20世纪80年代，当地的泥塑作坊大多破落不堪，只在作为陈列室的房中见到柜中尚保存的几件泥塑作品。当年留下的采访资料，见到的也只有吴东河、吴炳廷等寥寥几个艺人在自家房屋中艰难地坚持泥塑制作。由于传统手工业、民间艺术一度被忽视，一些艺人放弃了这门世代相传的技艺。因此，直至2002年，该村尚在继续从事与泥塑相关活动的仅剩10多户。如今吴东河、吴炳廷等老艺人已逝世，后人却无一人传承这一技艺，大吴泥塑的传承面临严峻考验。

目前，潮州大吴泥塑的传承模式还存在许多局限性，除了传统的家庭式和

师徒式传承，没有更多的传播和传授模式。相比之下，天津"泥人张"泥塑艺术在传承模式上大胆创新，让传承人步入大学殿堂，例如"泥人张"第三代传人张景祜先后受聘于中央美术学院、清华大学美术学院（原中央工艺美术学院）等院校任教，并开办工作室，招收了五批全国各地的学员，为国家培养了一大批泥塑人才，这一方式也吸引了更多年轻人加入传承的行列。

此外，随着文化艺术的多元化发展，当代年轻人对各种艺术作品的选择变得更加丰富，有多种多样的艺术风格和艺术表现形式可供艺术爱好者选择，如陶瓷工艺和雕塑艺术等。目前，大吴村仅有吴光让和吴维清两位国家级传承人，即使有少数艺人的子女和个别青年加入了泥塑创作行列，有的也取得了可喜的成绩，但大吴泥塑早已不复往日交易市场的盛况。整个大吴村内并无泥塑之乡的艺术气息，仅有十几个人（户）分散在村内从事泥塑创作。对比大吴泥塑的繁荣时期，全村400多人的泥塑队伍，叫得响的艺人和字号达到100多家，不可同日而语。大吴泥塑面临传承危机，已确实到了需要立即抢救的危险境地。

5.3 大吴泥塑的保护途径

2008年，潮州大吴泥塑被列入第二批国家级非物质文化遗产名录；同年8月参加了北京奥运会"中国故事"展示；2009年，作为广东潮州艺术精品亮相上海世博会，引起了各界人士对潮州大吴泥塑的关注。随着现代化进程的不断加快，传统文化的重要性也得到人们越来越多的重视，保护与开发潮州大吴泥塑，既是为了更好地延续和发展大吴泥塑，使处于困境中的这一非物质文化遗产得以继续发扬光大，让我们认识和理解一段历史和一种文化，也可以探究其更深层的文化观念和审美思想，还能丰富我们的文化生活，并从中找到那最为真挚的情怀，繁荣文化事业。

潮州当地政府非常重视对大吴泥塑的保护工作。2002年，潮州市群众艺术馆把收集大吴泥塑资料列入工作计划，全力做好保护民族民间优秀传统文化遗产的工作，对大吴泥塑的历史、现状、代表人物、作品、技法等资料进行全面系统地搜集整理，为此组织人员先后用一年时间多次深入大吴村，完成《潮州大吴泥塑》（内部资料性出版物）一书的编印。这是政府第一次出面对大吴泥塑的保护做出的系统性、完整性的研究工作，意义重大，对日后大吴泥塑文化的进一步研究和保护发挥了关键作用。

2005年7月，潮州市群众艺术馆馆长陈向军应中国民间文艺家协会彩塑专业委员会邀请赴北京参加专委会年会，并在会上介绍大吴泥塑，使这一项历史久远的民间艺术在出现濒危的情况下引起专委会的重视，后将大吴泥塑列入中国民间文化遗产抢救工程之保护计划。

之后，在当地市、县各级领导和各相关部门重视大吴泥塑这一传统民间工

艺的同时，潮州市政府成立了"非保工作联席会议制度"，市、县（区）设立了非遗保护中心，组织了非遗专家组，开始对大吴泥塑采取保护措施和进行多项抢救。主要措施包括认真贯彻"保护为主、抢救第一、合理利用、传承发展"的工作方针，多次到大吴村考察并对大吴泥塑的保护提出指导意见。

潮安县制定对大吴泥塑的保护计划，成立非物质文化遗产保护领导小组，由潮安县浮洋镇政府负责实施，县文化行政主管部门负责检查，对大吴泥塑分别采取静态保护和动态保护。市县文化部门鼓励泥塑艺人做好传承工作，并多次深入现场赴大吴村看望当地的泥塑艺人，使艺人们在精神上得到慰藉。在各级政府支持帮助下，大吴村于2004年被评为"广东省民族民间艺术之乡（泥塑·贴塑之乡）"；2007年大吴泥塑入选省级非物质文化遗产保护名录，2008年入选第二批国家级非物质文化遗产保护名录；2009年，泥塑大师吴光让被评为国家级非物质文化遗产代表性项目代表性传承人，吴闻鑫被评为省级非物质文化遗产代表性项目代表性传承人；2018年6月，吴维清被认定为国家级非物质文化遗产代表性项目代表性传承人。

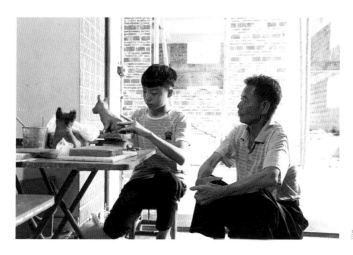

吴光让指导孙辈学习泥塑

2010年，在潮州市文化艺术中心非物质文化遗产展览厅里设立大吴泥塑专柜。2012年，在大吴村设立了广东省潮州文化研究基地潮州大吴泥塑研究所，吴闻鑫任所长。潮安县文化部门于2010年1月在大吴村设立了"大吴泥塑制作示范基地"，2013年6月被市文化部门授予"潮州市非物质文化遗产保护基地"。为使泥塑艺人们的作品可以集中、完整的展示，增强宣传规模与效果，当地政府在新建的大吴村村委会办公楼里开辟了大吴泥塑陈列馆，并在每十年一次的村大型民俗活动中开设大吴泥塑展览，这一形式方便了艺人们之间的交流，更好地提高了大吴泥塑的知名度。

潮州市非文化遗产保护基地　　　　　　　　香港潮州节感谢证书

　　更重要的是，各级政府在传承大吴泥塑制作技艺方面采取了诸多具体措施：一方面，沿袭家庭作坊的传统方式培养传承人，年轻一代传承人吴闻鑫、吴宏城、吴漫等跟随村里泥塑前辈学习并掌握了传统制作技艺；另一方面，鼓励泥塑艺人走出乡村、走进课堂，向更多的年轻学子传授大吴泥塑的制作技艺。自2005年以来，大吴泥塑传承人吴光让、吴维清分别应邀到潮州市韩山师范学院、市高级中学、奎元实验学校、潮安县松昌实验学校、汕头德和学校等传授大吴泥塑技艺。潮州市文化部门多次组织大吴泥塑艺人参加全国、省、市各种非物质义化遗产展示、制作、交流活动。例如2007年组织大吴泥塑艺人吴光让、吴德祥师徒4人赴广东省吴川市参加"首届中国（吴川）泥塑艺术节暨吴川杯泥塑艺术邀请赛"。大吴泥塑艺人参加的活动还包括"首届中国非物质文化遗产博览会""中国传统工艺美术精品大展（北京·2008）"、中国民间工艺美术"乡土奖"评比、"中国非物质文化遗产传统技艺大展""广东省与东盟非物质文化遗产交流会""我们的节日——百名非物质文化遗产代表性传承人迎春展示活动"、北京奥林匹克公园"中国故事"文化展示、"广东省文化遗产保护成果展""国家级非物质文化遗产·彩塑著名产地优秀作品展"、广东艺术团赴法国留尼汪岛文化交流活动、韩国丽水世博会中国馆"广东活动周""广东民间美术生态考察成果展""首届中国民间艺术高层论坛"等国内外几十项大型展览或演示活动。通过参加各种活动，大吴泥塑的知名度得到很大的提升，也激发了泥塑艺人更好地传承工作的热情，对推动潮州泥塑文化的发展起到巨大作用。

　　2017～2019年，北京电子科技职业学院艺术学院在国家级"民族文化传承于创新专业教学资源库"项目的支持下，与相关团队人员开始对广东大吴泥塑的传承人进行走访，采集了大量传承人的采访、泥塑教学课程视频、作品图片、潮州风土人情等资料。经过团队人员的努力，在智慧职教平台创建了《广东大吴泥塑》系列课程，为传扬中国传统泥塑工艺尽到绵薄之力。在此非常感谢吴光让老师、吴维清老师、吴闻鑫老师等传承人给予的大力支持，以及唐友莲、张萌等老师的协助，本书亦有不足之处还请专家、读者指正。

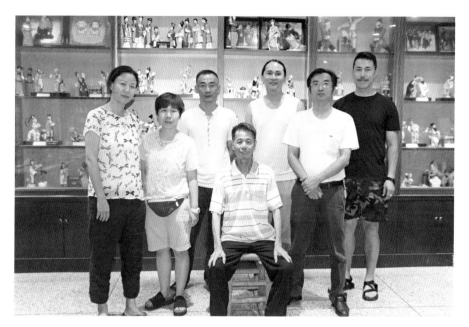

北京电子科技职业学院广东大吴泥塑考察团队周青、唐友莲等与
吴光让、吴闻鑫、吴宏城三位传承人合影

图书在版编目（CIP）数据

大吴泥塑 / 周青，吴闻鑫，唐友莲编著. — 北京：中
国轻工业出版社，2024.3
ISBN 978-7-5184-4643-8

Ⅰ.①大…　Ⅱ.①周…　②吴…　③唐…　Ⅲ.①泥塑—
民间工艺—介绍—潮州　Ⅳ.① J327

中国国家版本馆CIP数据核字（2023）第221069号

责任编辑：徐　琪　　责任终审：劳国强　　设计制作：锋尚设计
策划编辑：毛旭林　　责任校对：朱燕春　　责任监印：张京华

出版发行：中国轻工业出版社（北京鲁谷东街5号，邮编：100040）

印　　刷：艺堂印刷（天津）有限公司

经　　销：各地新华书店

版　　次：2024年3月第1版第1次印刷

开　　本：720×1000　1/16　印张：8.5

字　　数：200千字

书　　号：ISBN 978-7-5184-4643-8　定价：68.00元

邮购电话：010-85119873

发行电话：010-85119832　010-85119912

网　　址：http://www.chlip.com.cn

Email：club@chlip.com.cn